WHERE WE BELONG

COLLECTION DU PRIX HSBC POUR LA PHOTOGRAPHIE DIRIGÉE PAR CHRISTIAN CAUJOLLE

ISBN 978-2-330-03220-3

AKIKO TAKIZAWA

WHERE WE BELONG

ACTES SUD | PRIX HSBC POUR LA PHOTOGRAPHIE

NAJIMA

PAR AKIKO TAKIZAWA

Nous sommes en décembre 2003. J'apprends par ma mère que la maison de mes grands-parents à Najima, dans la ville de Fukuoka, va être démolie. Dès cette annonce, je décide alors de quitter l'Angleterre, pays où j'habite, pour me rendre au Japon. Depuis que j'ai appris cette nouvelle, je n'arrête pas d'y penser…

Debout, devant la maison, je ne suis pas vraiment surprise d'entendre les voisins dire qu'ils détestaient cette demeure : "La maison de vos grands-parents est si lugubre que même les voleurs ont peur de s'en approcher. C'est ce que pense aussi ma femme ! Parfois, on a même l'impression qu'un homme se cache derrière la haie pour intimider les passants. Mais au fait, quand va-t-elle être démolie ?"

La maison est inhabitée depuis à peu près dix ans maintenant. Sans réfléchir, j'ai comme une envie de sonner à la porte. Angoissée, je m'arrête aussitôt.

À l'intérieur, presque rien n'a changé, l'odeur de l'humidité est mêlée à celle du bois de la maison et à celle de l'encens. L'entrée en ciment où les invités laissaient leurs chaussures n'a pas changé. J'entrevois la grande corne que mon grand-père laissait à côté de la boîte à chaussures.

À proximité du téléphone sont collées plusieurs notes que ma grand-mère avait gribouillées sur des bouts de papier : Takuya 03/12, Toru 15/08 et Yasuko 24/06, les rappels des dates de naissance de ses petits-enfants. Il y a aussi le numéro du bar à sushis le plus proche, qu'ils appelaient pour les grandes occasions.

Après avoir traversé la cuisine, j'entre dans la chambre de ma grand-mère. J'appuie alors à plusieurs reprises sur l'interrupteur sans vraiment m'attendre à avoir de la lumière. Mais si ! Une ampoule s'allume. Elle est suspendue au bout d'un long cordon noir. Je me demande combien de soirées ma grand-mère a pu passer seule sous cette lampe. Mon grand-père est aussi mort sous cette lumière.

Un soir, il a eu une attaque cérébrale. Apparemment, il a mis brièvement ses mains sur sa tête et a continué à ronfler, ma grand-mère l'a secoué mais il ne s'est jamais réveillé. Cette ampoule reste le seul témoin de tous ces événements.

Les calligraphies de mon grand-père, qui se trouvent sur les portes coulissantes de la pièce, flottent dans l'obscurité. On y lit : "Fleur du champ, un oiseau dans le ciel." Ma grand-mère a disposé ces phrases dans les crevasses de la porte.

Avec beaucoup d'attention, je la fais coulisser. Elle ouvre sur la pièce principale. Une lueur vive m'aveugle et m'étourdit. Je remarque les jeux d'ombre et de lumière, dus au mouvement des touffes de bambou secouées par la brise d'automne, à l'extérieur, derrière la fenêtre, qui ne cessent de changer sur mes bras.

J'aperçois un bol à thé en grès sur la table basse. J'ignore qui a bien pu boire dedans pour la dernière fois mais ce récipient isolé me fait penser à mon grand-père. Les étagères de la pièce sont emplies de livres. Je n'ai pas besoin de les ouvrir pour deviner sa présence dans chacune de leurs pages. Je peux l'imaginer les feuilleter.

Je n'ai jamais trouvé la lumière naturelle et unique de cette maison particulièrement chatoyante. Je sais pertinemment qu'elle provient de l'extérieur, du soleil dans le ciel, mais pourtant, depuis mon enfance, j'ai toujours imaginé qu'elle venait en fait des profondeurs de l'océan ; je l'appelais d'ailleurs "la lumière du soleil de la mer".

Ma tante est décédée à l'âge de trente-trois ans, j'avais sept ans. Quand je l'ai vue pour la dernière fois, c'était début décembre, c'est-à-dire à la même époque de l'année que lors de ma dernière visite ici, une journée si froide…

Je me souviens que ma tante était couchée ici sur le futon. Elle était si maigre qu'il était pratiquement impossible de deviner les lignes de son corps sous la couverture. Elle fixait le plafond. Ses yeux semblaient suivre les motifs d'ombre et de lumière des tiges de bambou qui dansaient sur son duvet. Comme elle savait qu'elle allait mourir, ma tante me dit que ses regrets seraient amoindris si elle savait qu'elle pourrait continuer à écrire des lettres. Elle ajouta aussi : "Akiko, tu es la seule fille de la famille maintenant, prends bien soin de ta mère."

La maison de mes grands-parents était une vieille demeure. Elle n'était pas devenue aussi froide en un seul hiver. Il s'agissait plutôt de ce froid de pierre, là depuis mille ans, traversant, depuis le plus profond du sol, le bois disjoint du plancher. J'avais même l'impression que l'agencement des lames du parquet n'avait pour seule fonction que de donner une forme au froid. En fait, le froid était le seul habitant bien vivant de cette maison, un locataire bien antérieur aux murs eux-mêmes.

Le dernier souffle des ténèbres, la lumière, les objets aussi sont tous résignés à leur sort.

Ou alors ils existent juste là, sans savoir qu'ils progressent vers le même moment où ils retourneront au plus profond de la terre.

NAJIMA

BY AKIKO TAKIZAWA

It was December 2003, when I quickly flew back to Japan from England where I live as I had heard from my mother that my grandparents house which was located in "Najima" in Fukuoka city was due to be demolished.

Once I heard this news, my mind couldn't rest.

Standing there, I am not surprised to hear that the neighbor reportedly hated the house.

The neighbors said

"Your grandparents house was so spooky that even burglars would be to scared to go anywhere near it. My wife also said so! But sometimes it feels as though there is a man hiding in the bush, frightening. By the way,when will it be demolished?"

The house has been empty for nearly 10 years. Without thinking, I attempt to ring the bell. I scare myself, and stop abruptly.

Inside the house, nothing has changed, the smell of damp mingles with the smell of the wood of the house, and the smell of incense. The feel of the concrete floor where visitors left their shoes is also unchanged. I can also see the long shoehorn which my grandfather used against the corner of the shoebox.

By the telephone, there are many short notes and reminders that my grandmother has written on scrap paper. Takuya 03.12, Toru 15.08, Yasuko 24.06 are reminders of her grandchildren's' birthdays. There is also the telephone number of the local Sushi bar for ordering fresh Sushi to celebrate important occasions.

Going through the kitchen, I enter my grandmother's bedroom. I flick the light switch not really expecting the bulb to work. But the light comes on. It hangs by a long black cord from the ceiling. How many nights had my grandmother been under this light alone?

My grandfather died under this light too.

One night he had a stroke. Apparently he put his hand on his head once, and then continued snoring. My grandmother shook him, but he never woke up.

This naked bulb witnessed all of this.

The calligraphy of my grandfather, which is inscribed on the sliding door floats in the darkness.

It says: 'Flower of the field, a bird in the sky.'

My grandmother stuck it over the holes in the paper door.

I cautiously open the sliding door which leads to the main room. Bright light hits me and makes me feel giddy. I see the patterns the light and shadow make on my arms, patterns that keep changing as the bamboo bushes outside the window sway in the late autumn breeze.

I see a ceramic teacup on the low table. I don't know who last had a cup of tea here, but that lone cup makes me think of my grandfather. The shelves of this room are full of books. Even without opening them, I sense my grandfather's spirit in each page of each of those books. I can imagine him touching each of those pages.

The unique natural light in that house never warmed me up.

I know that the light, which I experienced in this house, must come from the sun in the sky, but since I was a small child, I imagined that this light emanated, in fact, from the bottom of the sea. I began to call this special light 'sea sun'.

My aunt passed away at the age of 33 when I was 7.

My last visit to her at the house took place at the beginning of December, the same time of year as that cold day I visited this house for the last time.

I remember my aunt lying down on the futon. She was so thin that it was practically impossible to see the contours of her body through the blanket. She was staring up at the ceiling. Her eyes seemed to study the patterns of shadow and light on her duvet created by the swaying bamboo bushes.

Knowing that she was about to die, my aunt said that she would have less regrets about leaving this world if she knew that she would still be able to send letters.

She also said " Akiko, you are the only girl in your family so please make sure to help your mother."

My grandparents' house was old and cold. Its coldness was not the kind which could be produced by one winter. It was more like a thousand years of stony cold coming from the depths of the soil through to the wooden floor. It almost seemed to me that the wooden floor of the house was designed solely to make sure that this coldness could have a shape. I would say that the cold was one of the living occupants of my grandparents' house, a tenant older than the building itself.

The last gasp of darkness, light, and objects are all resigned to their fate.

Or, they just exist there without acknowledging that they are advancing towards the same moment of returning to the bottom of the soil.

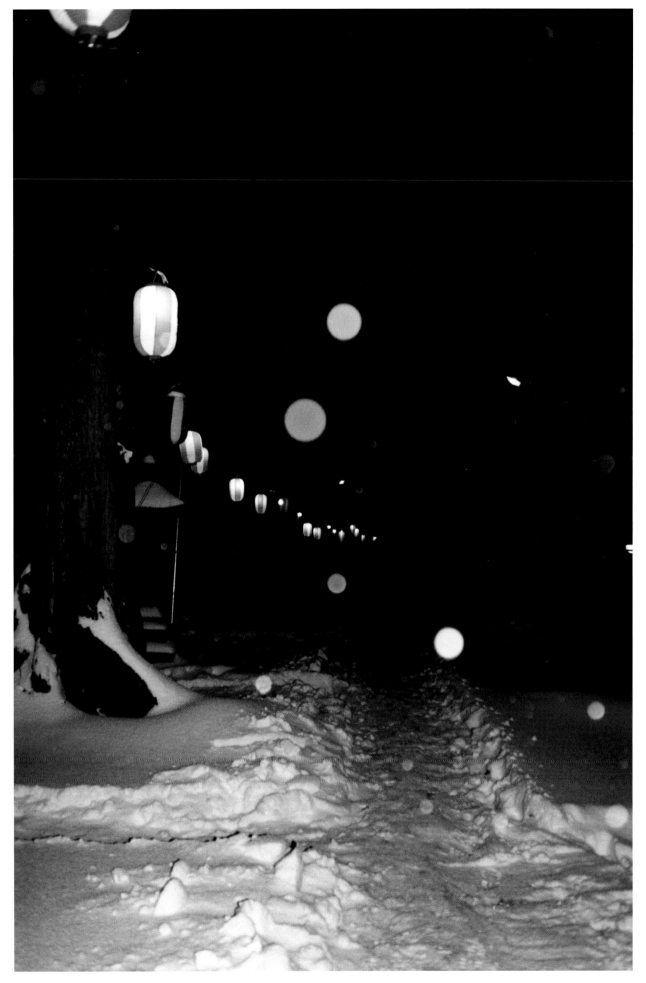

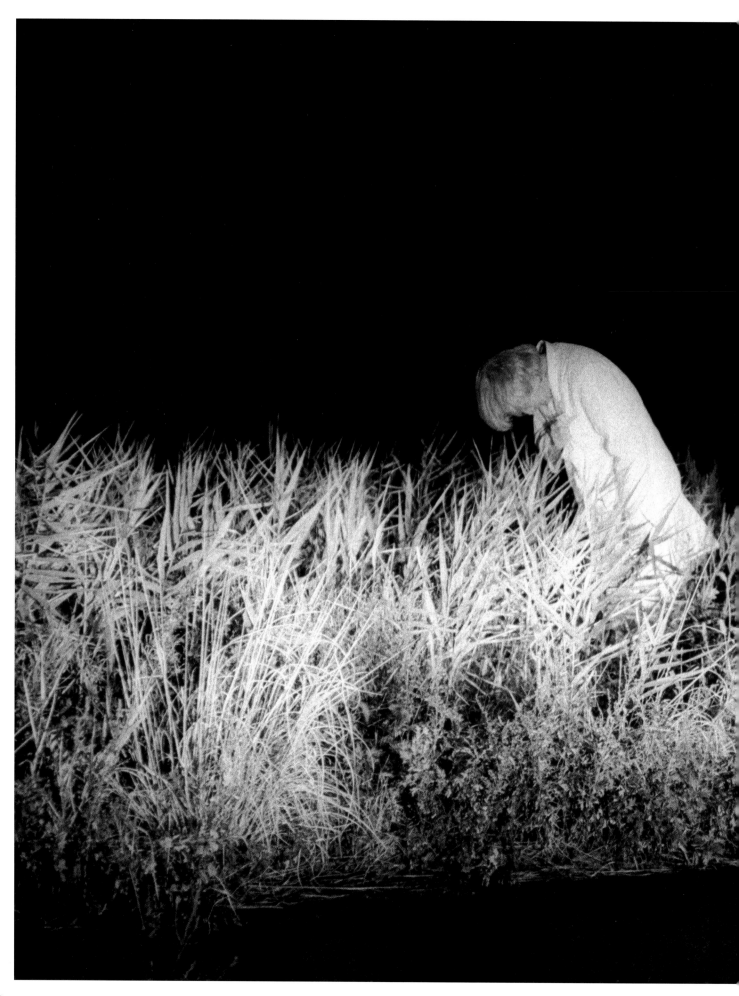

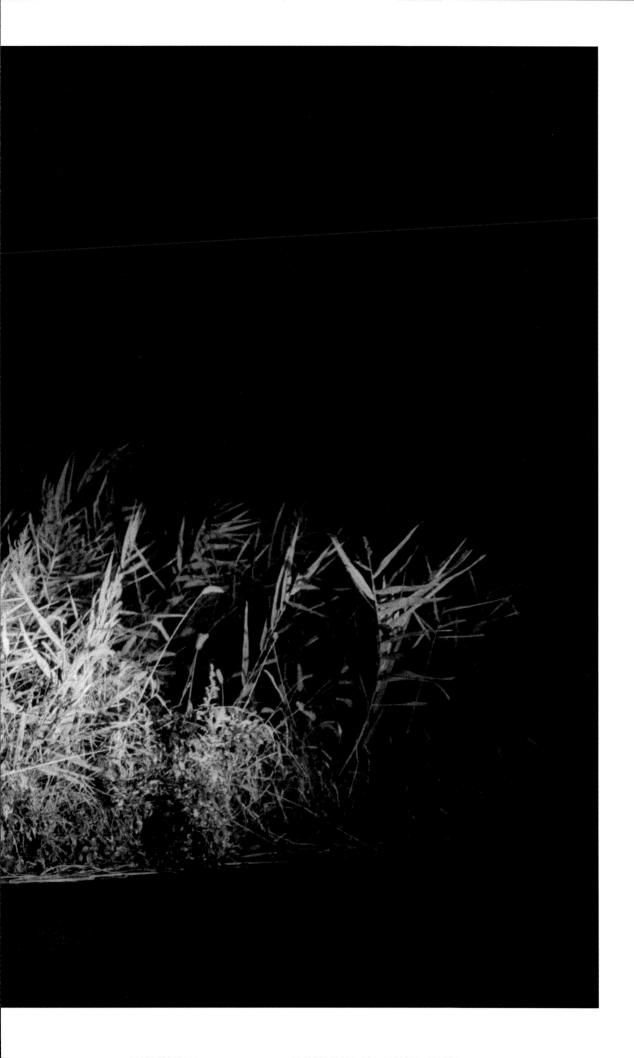

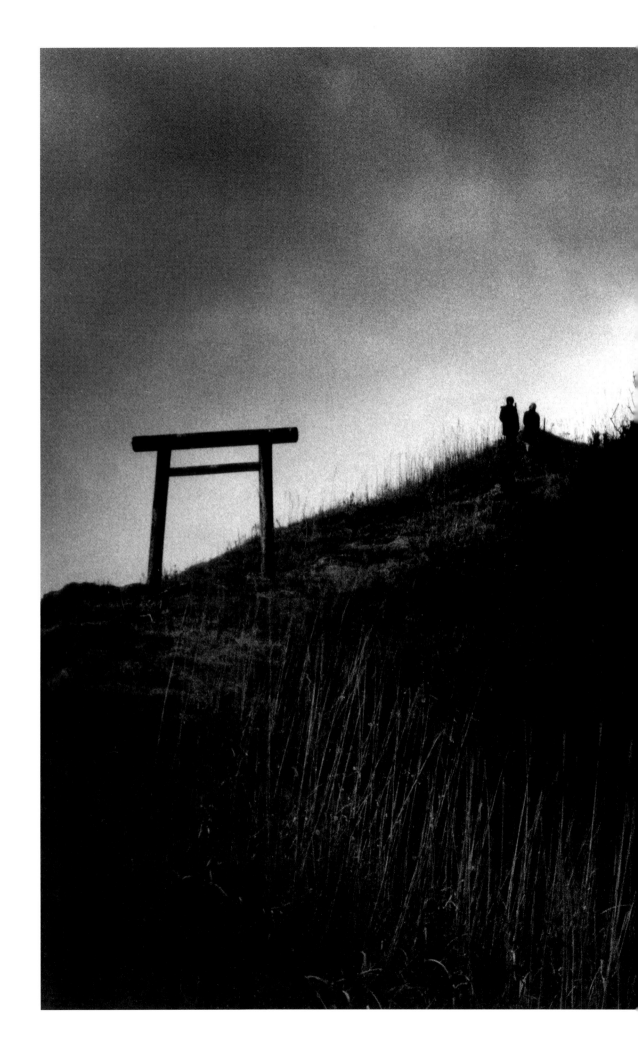

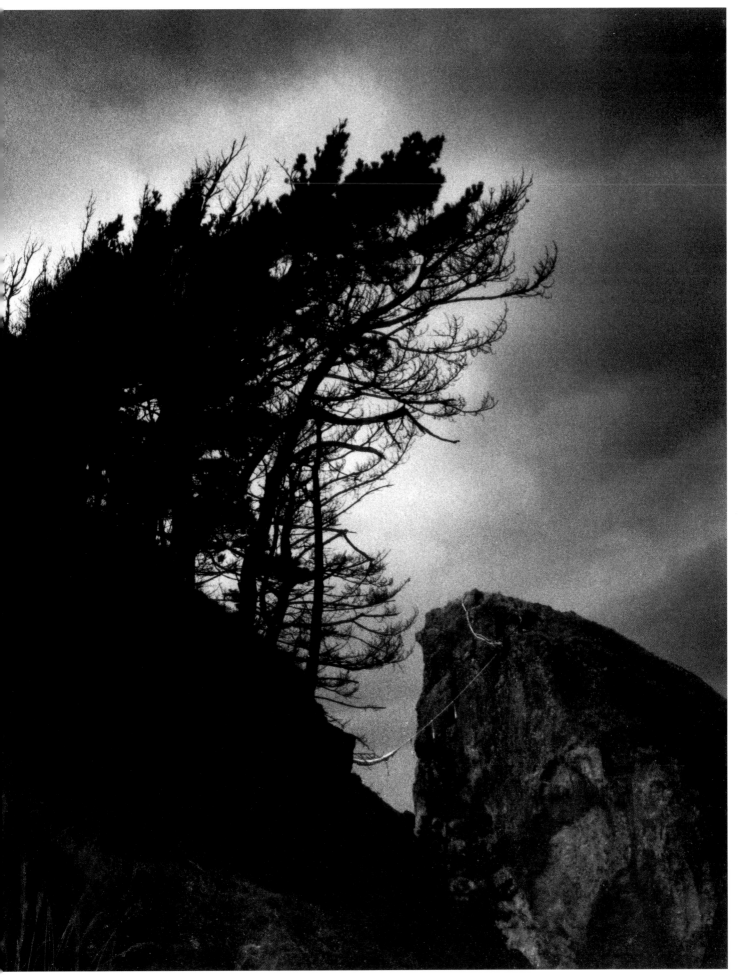

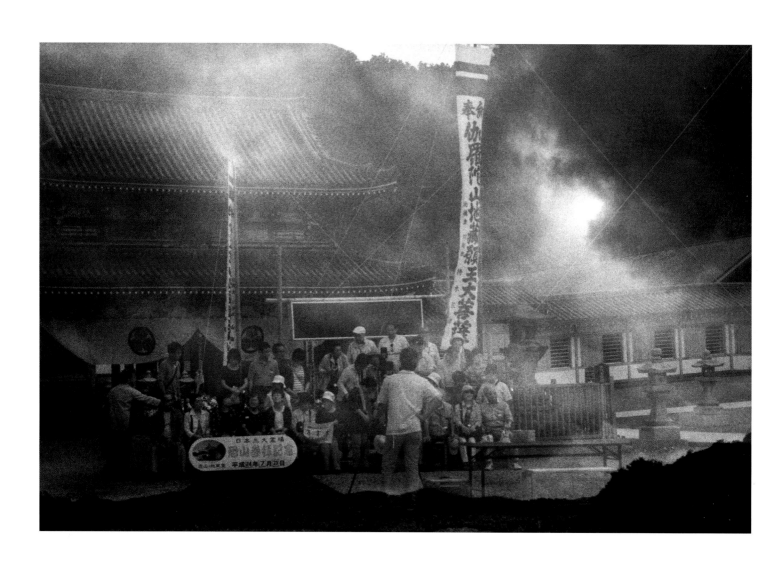

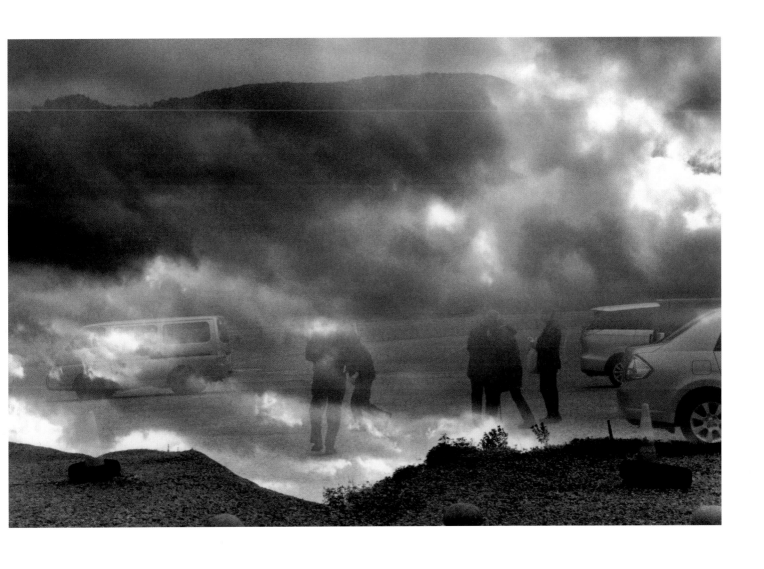

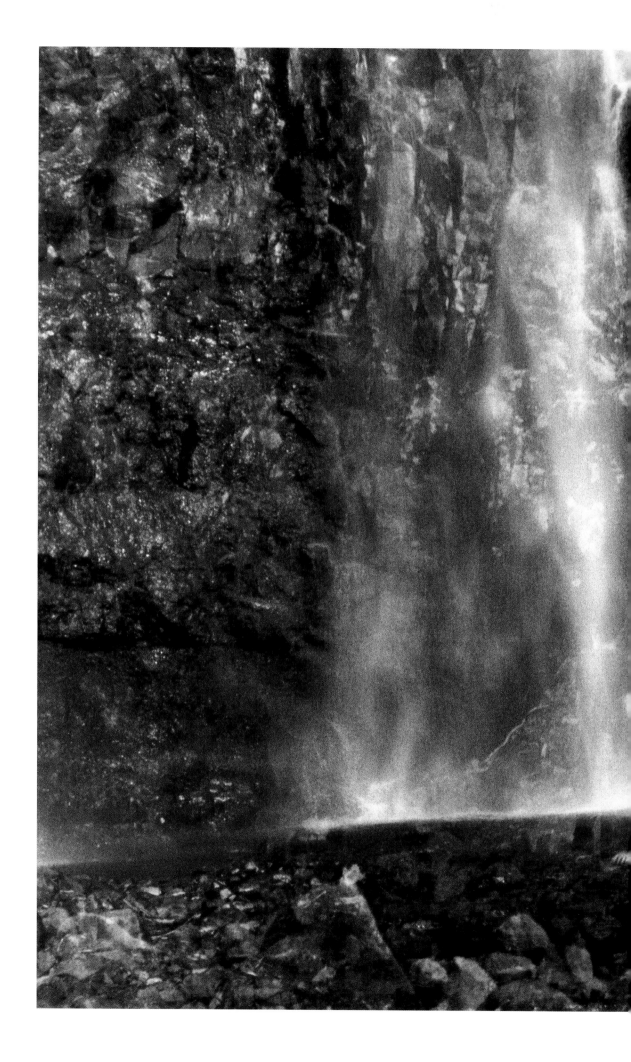

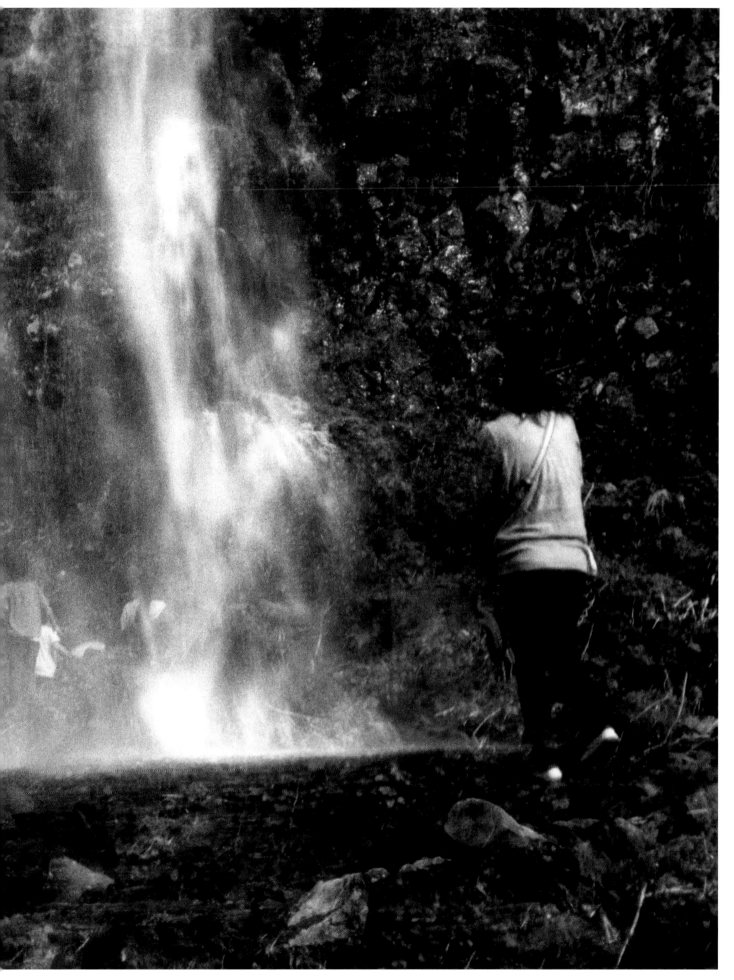

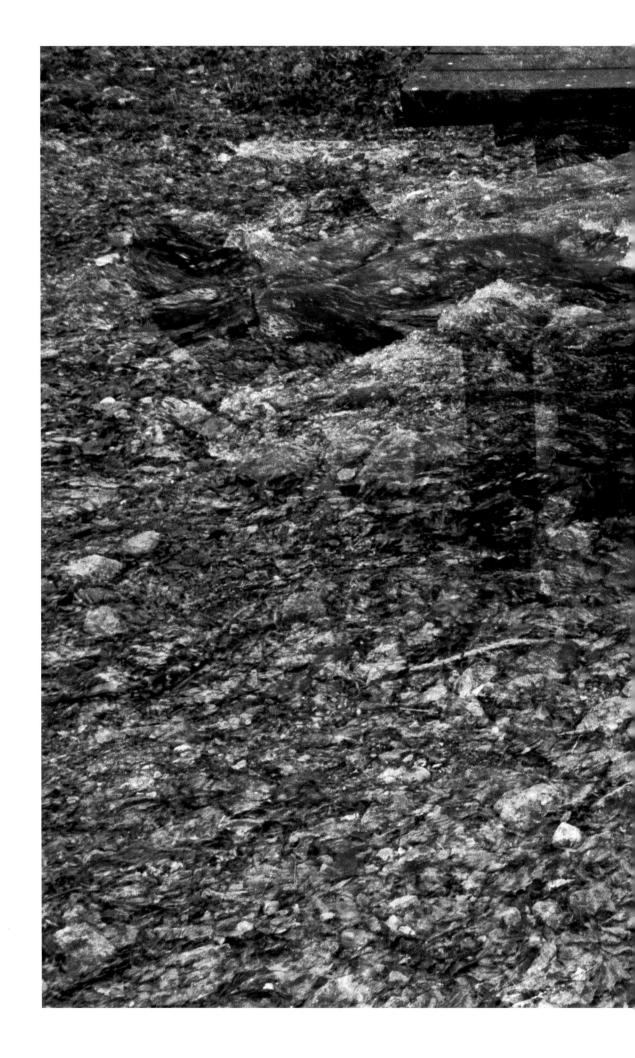

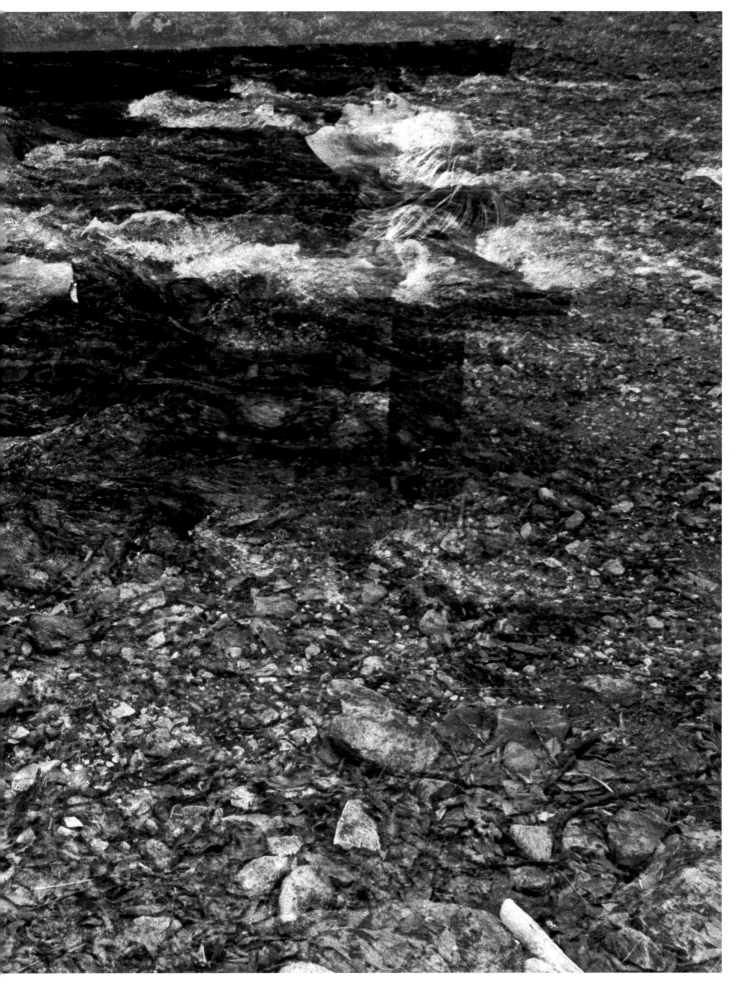

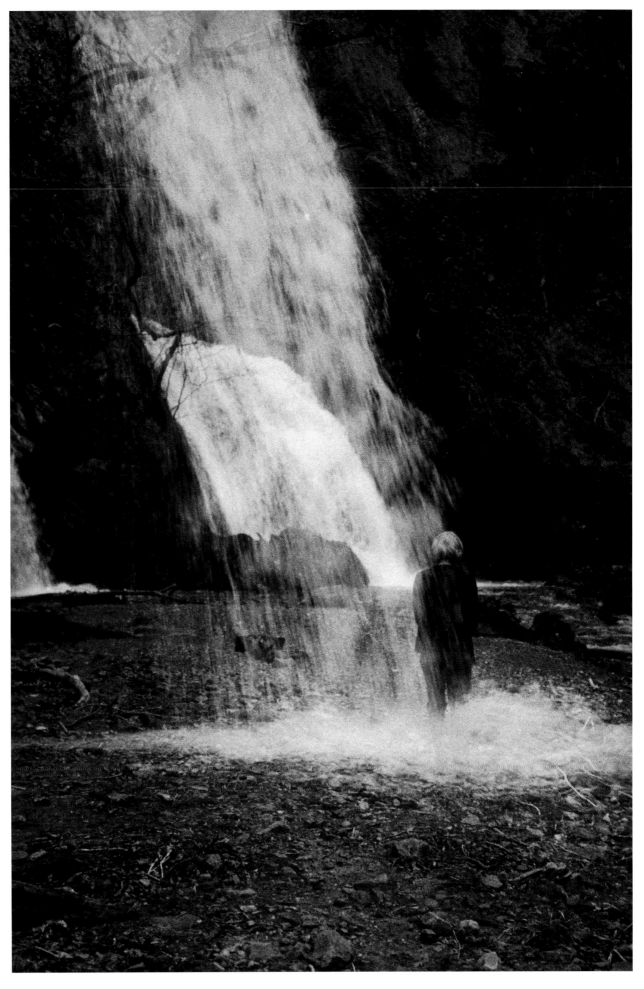

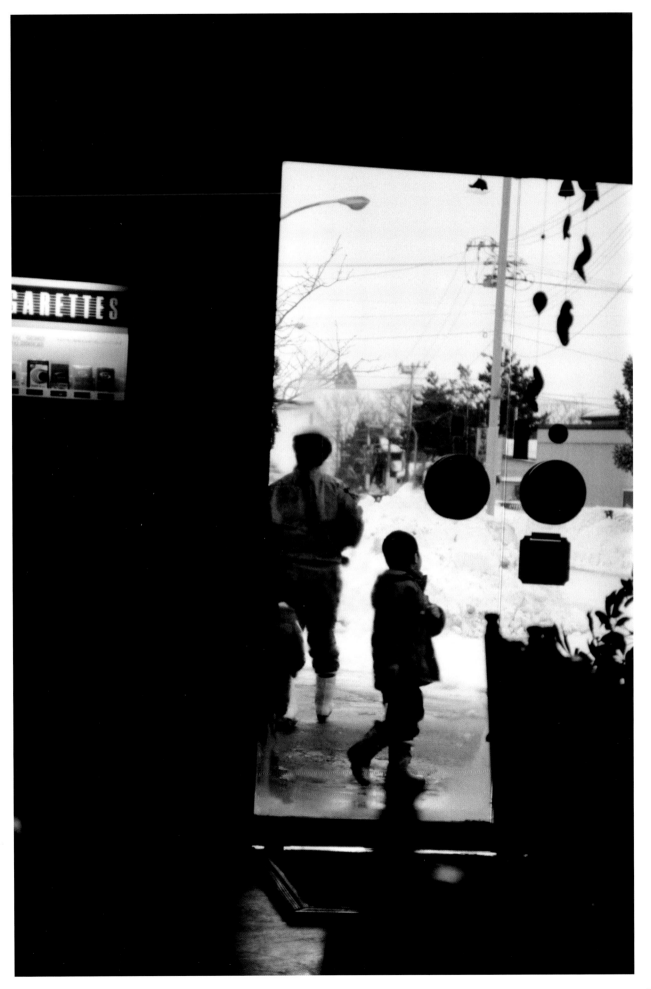

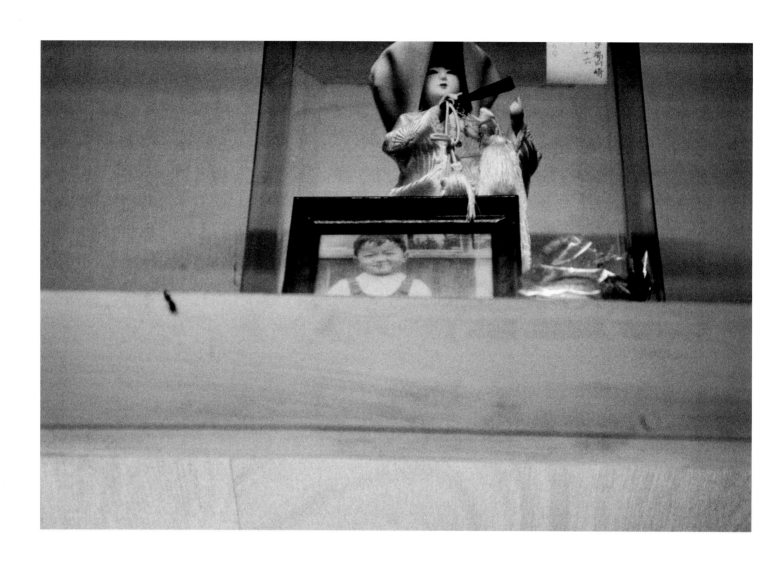

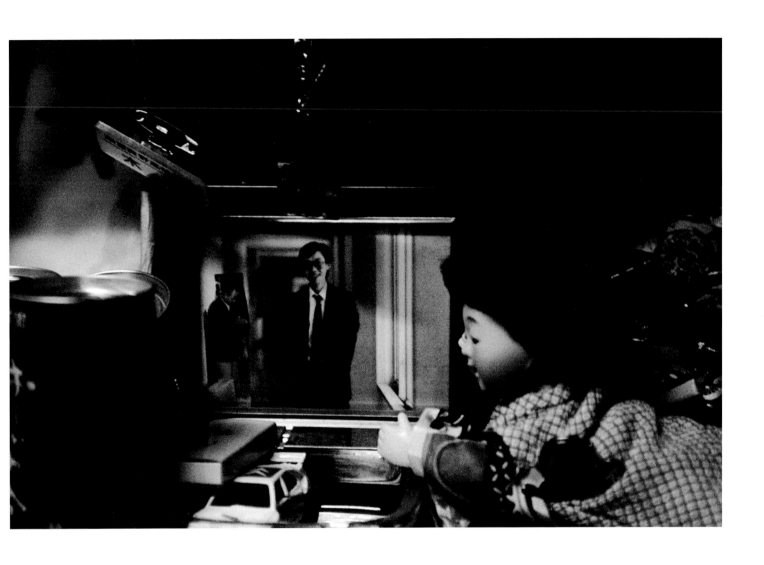

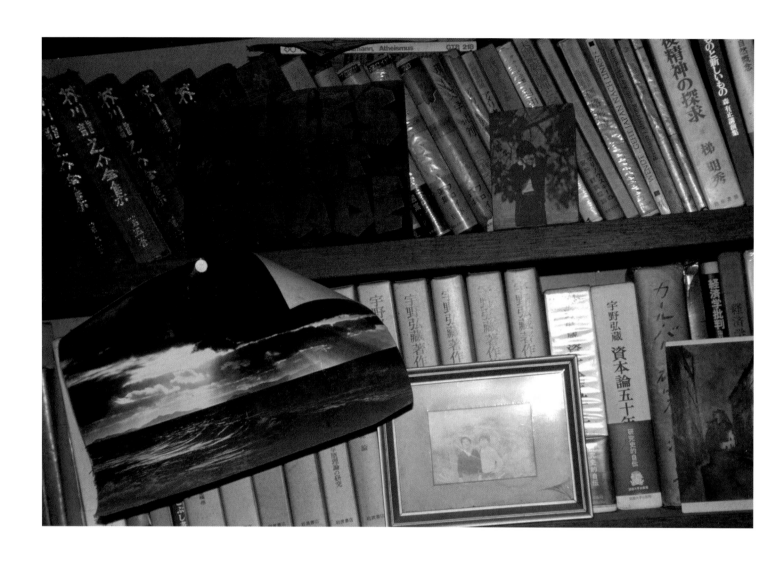

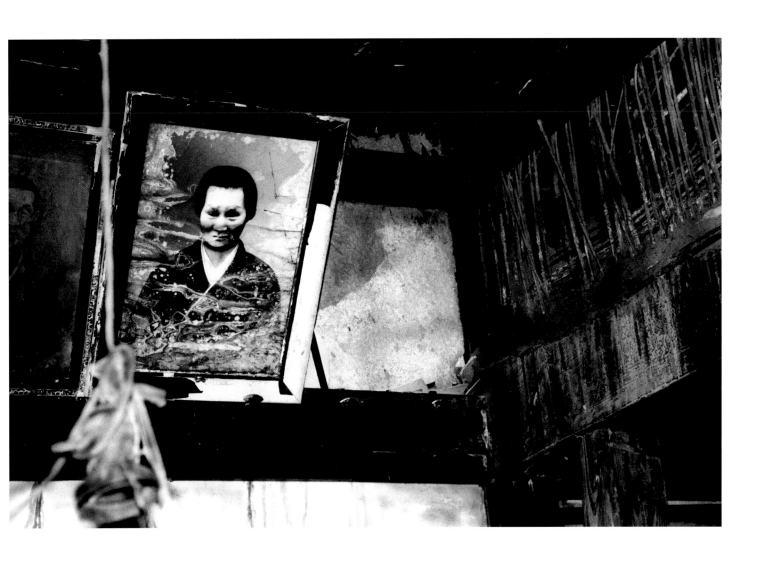

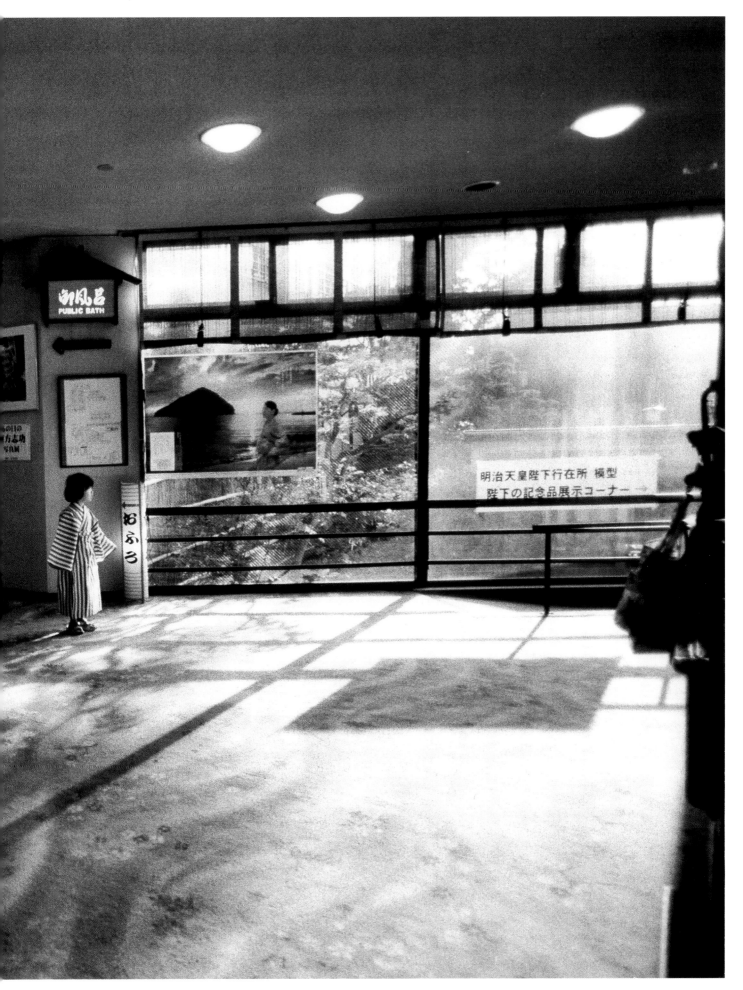

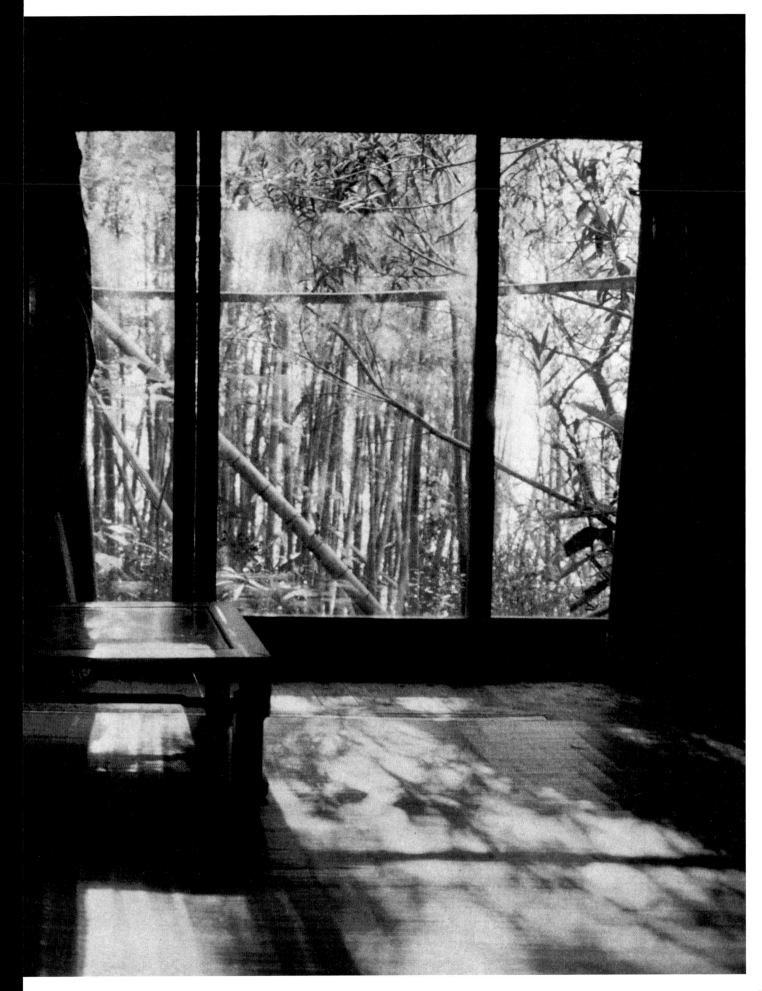

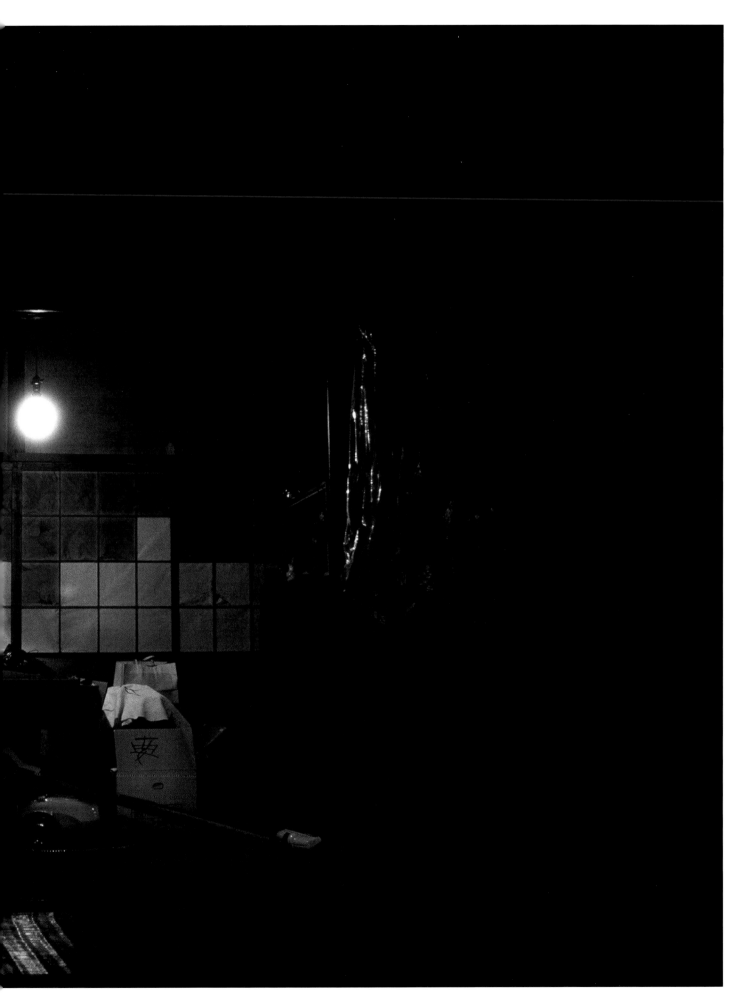

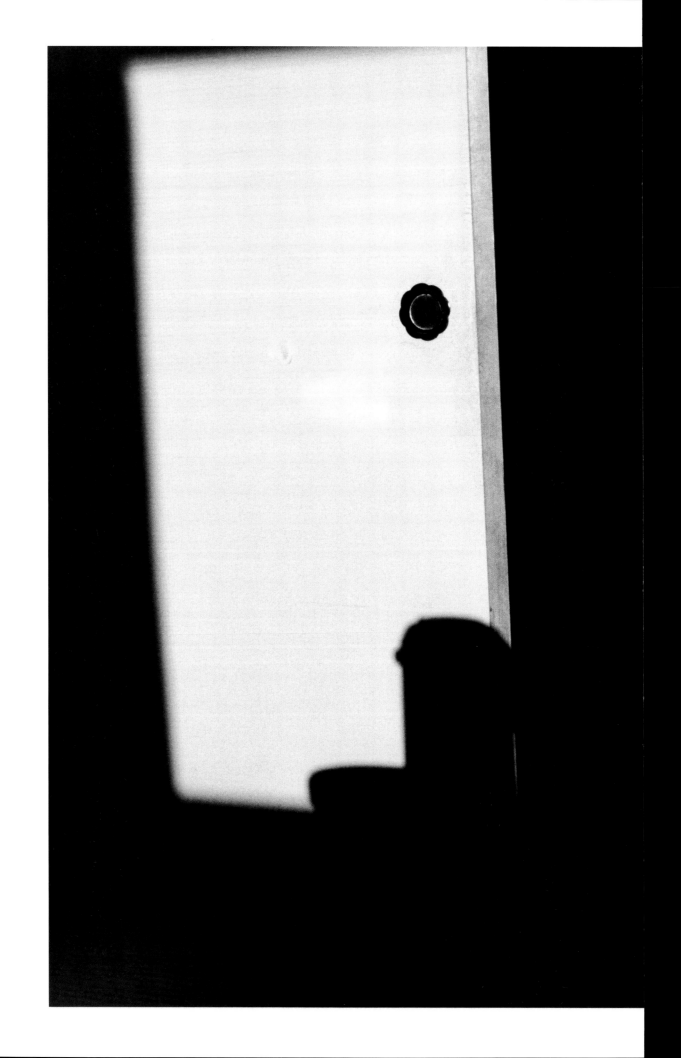

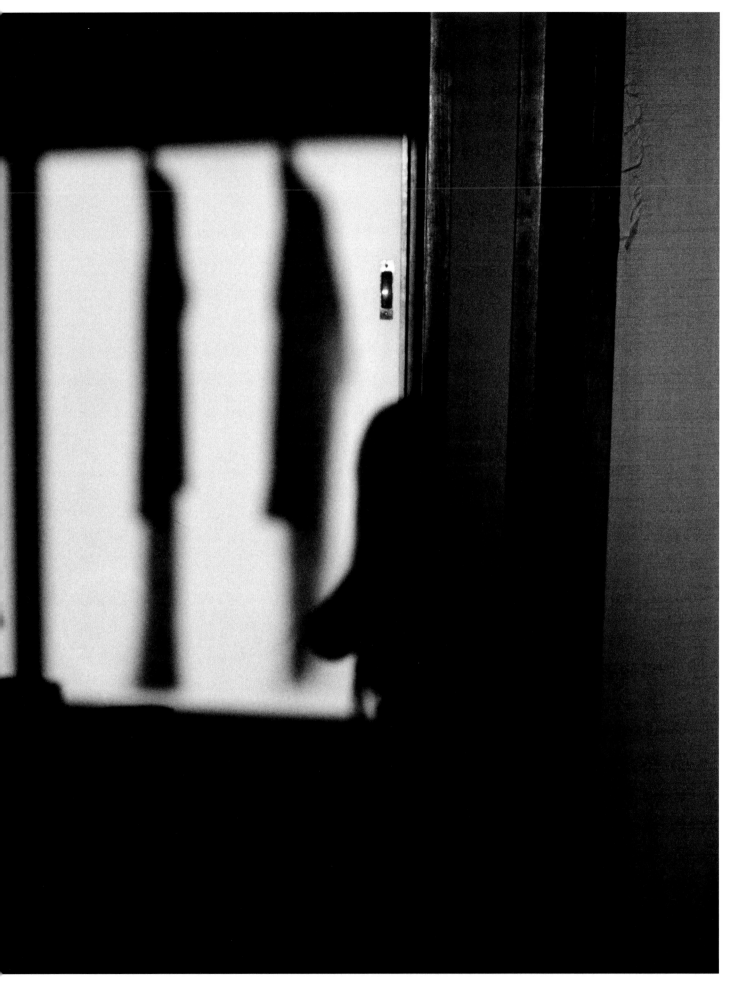

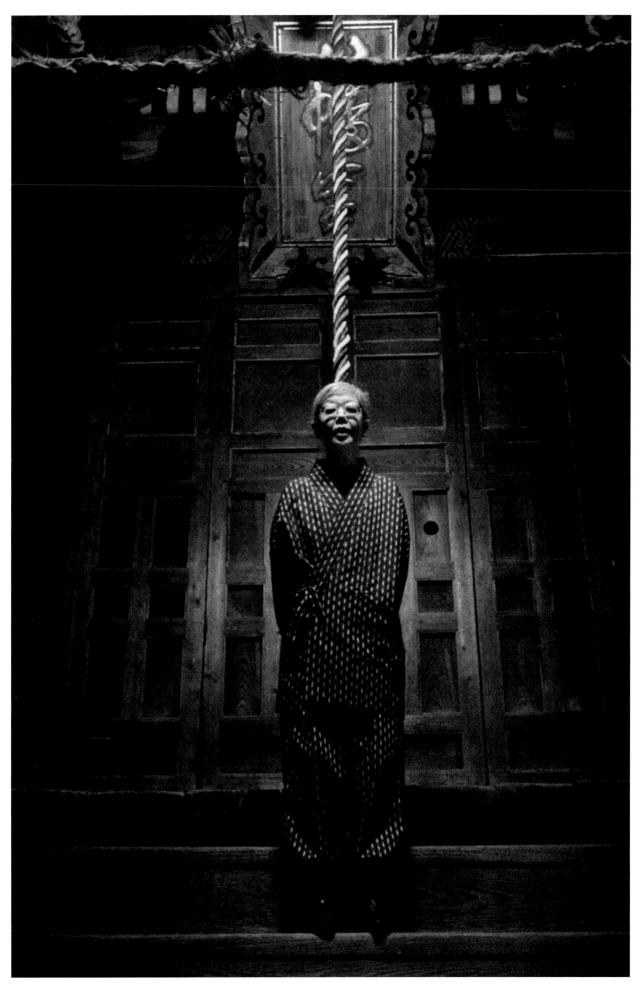

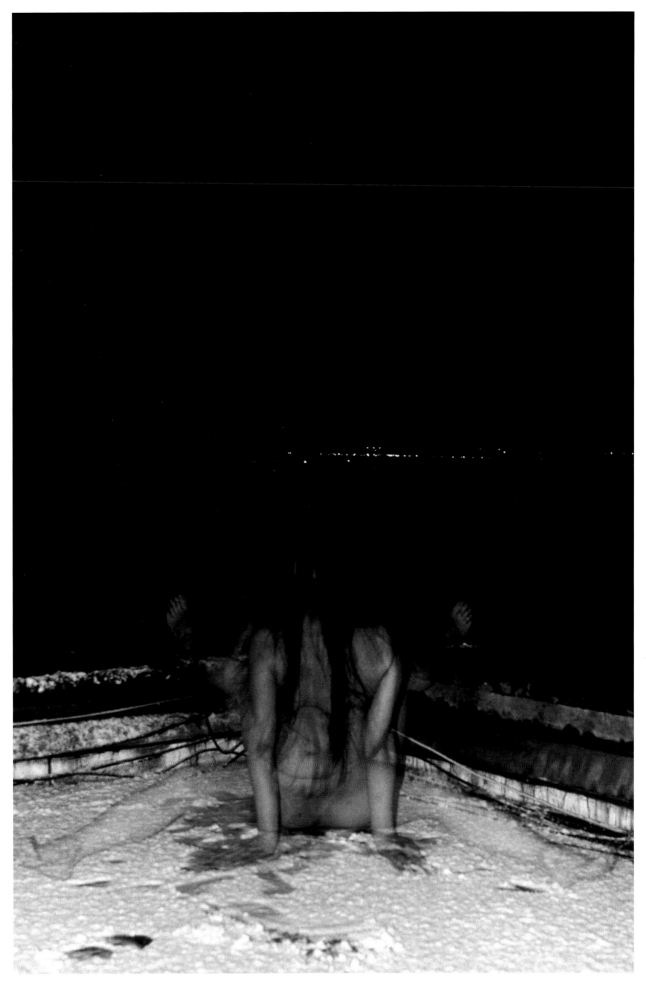

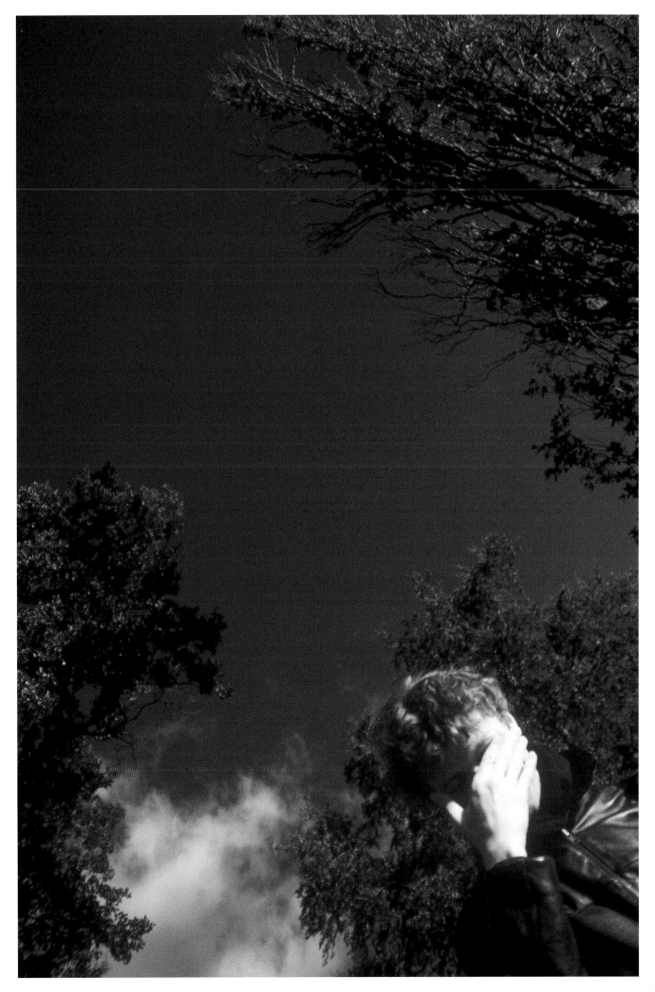

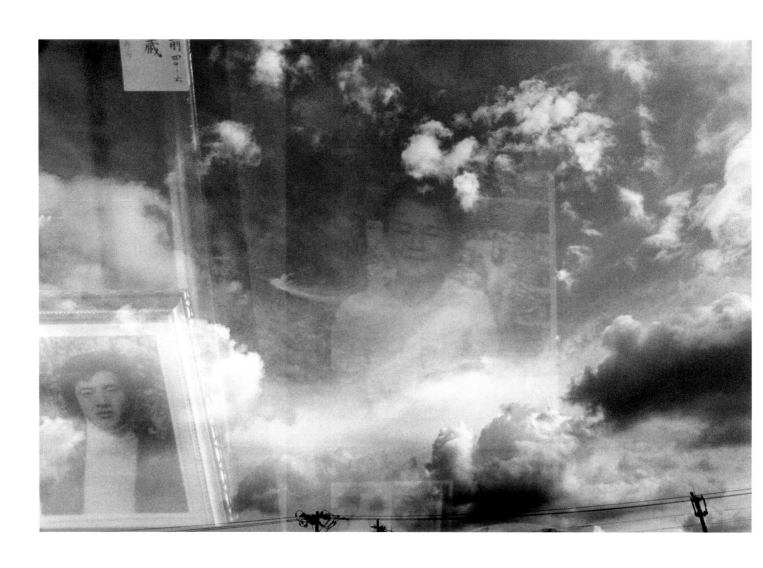

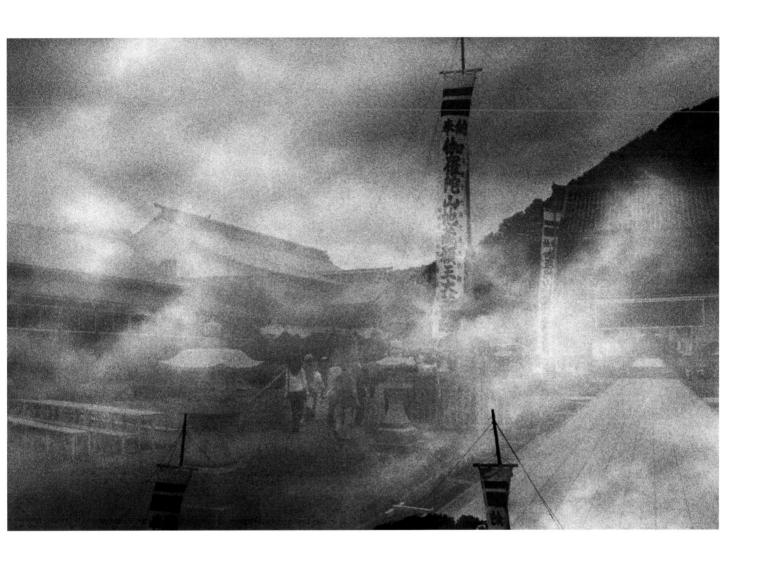

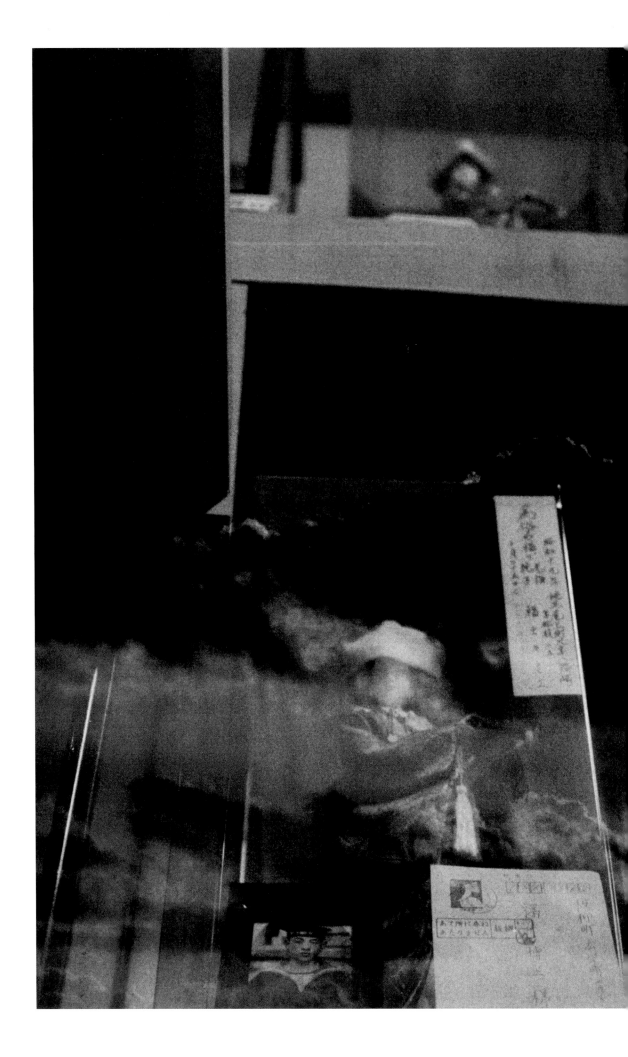

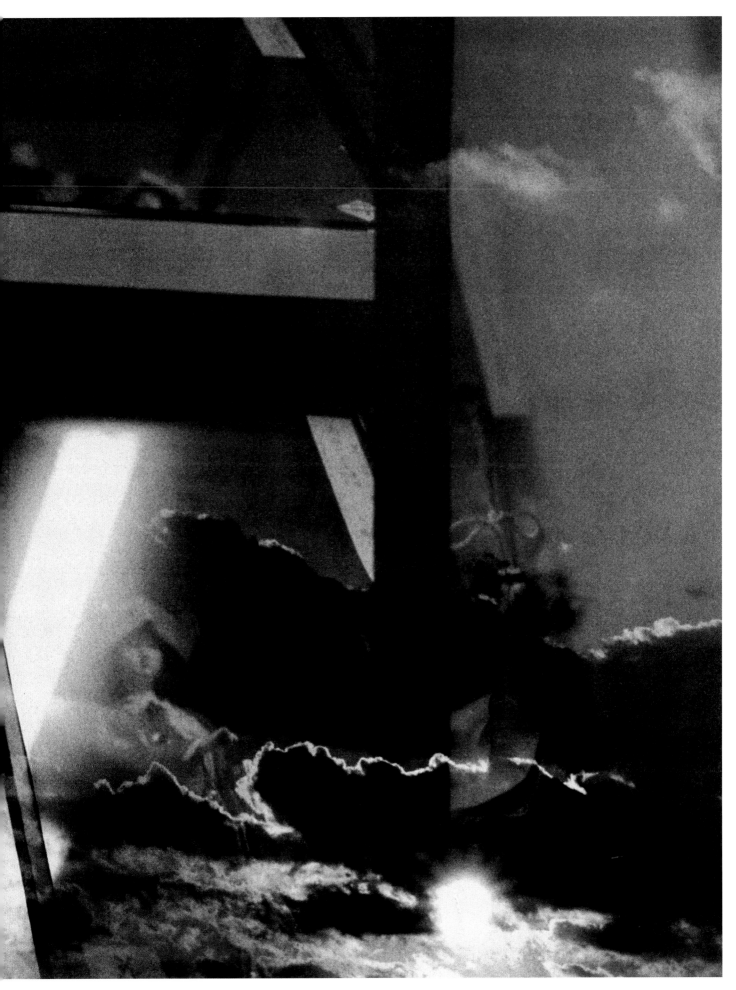

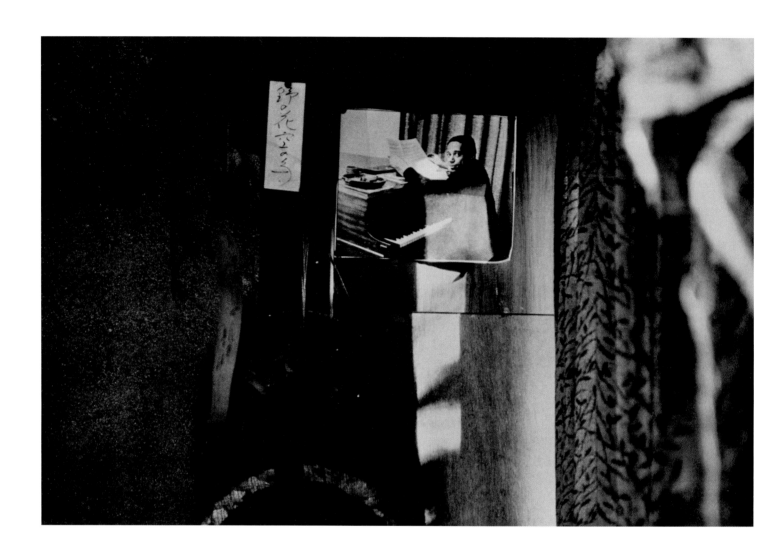

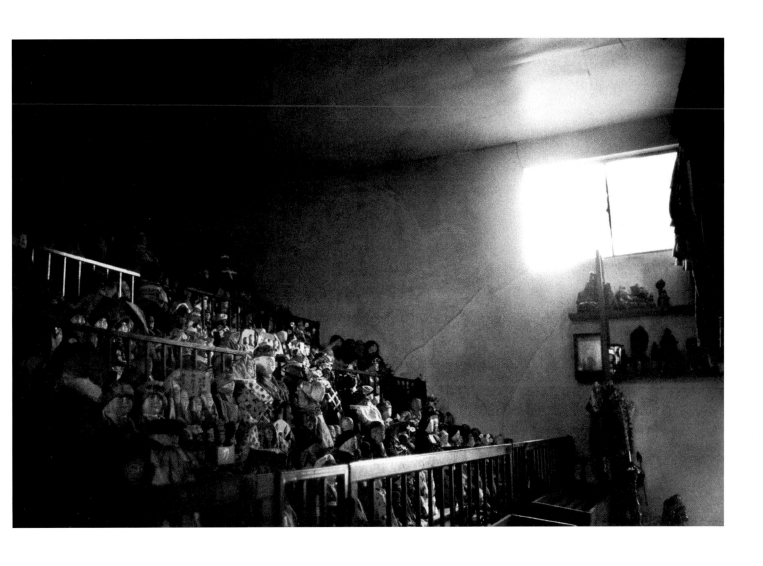

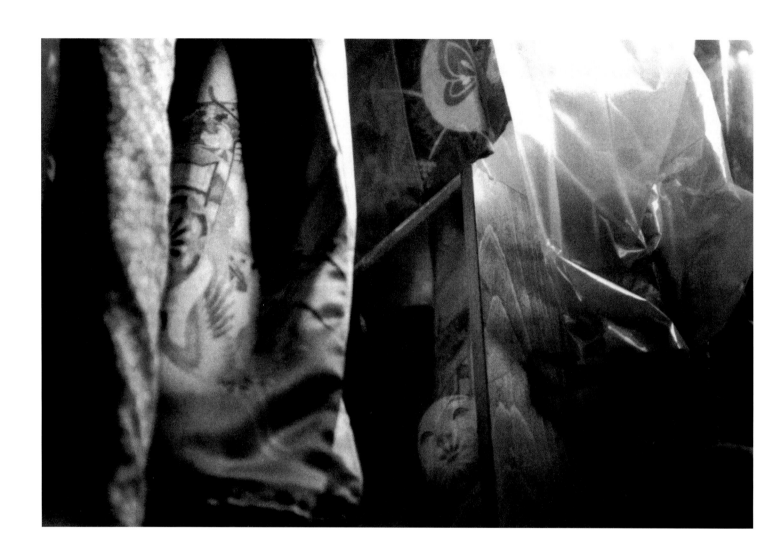

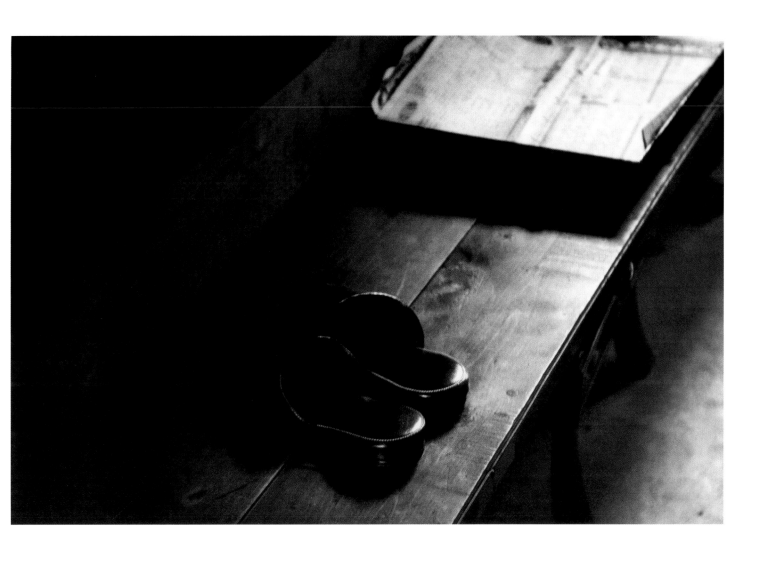

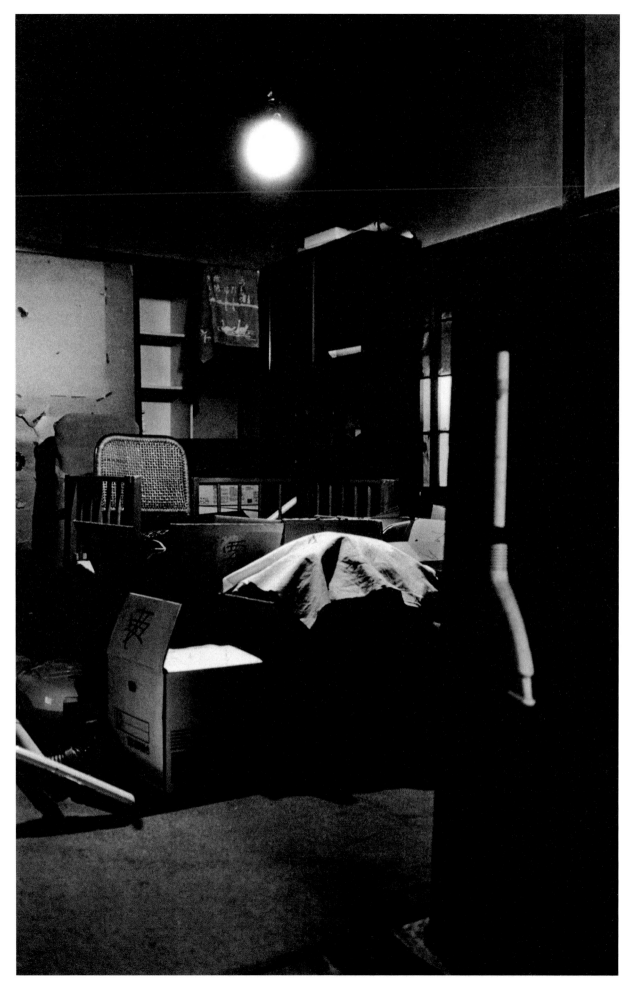

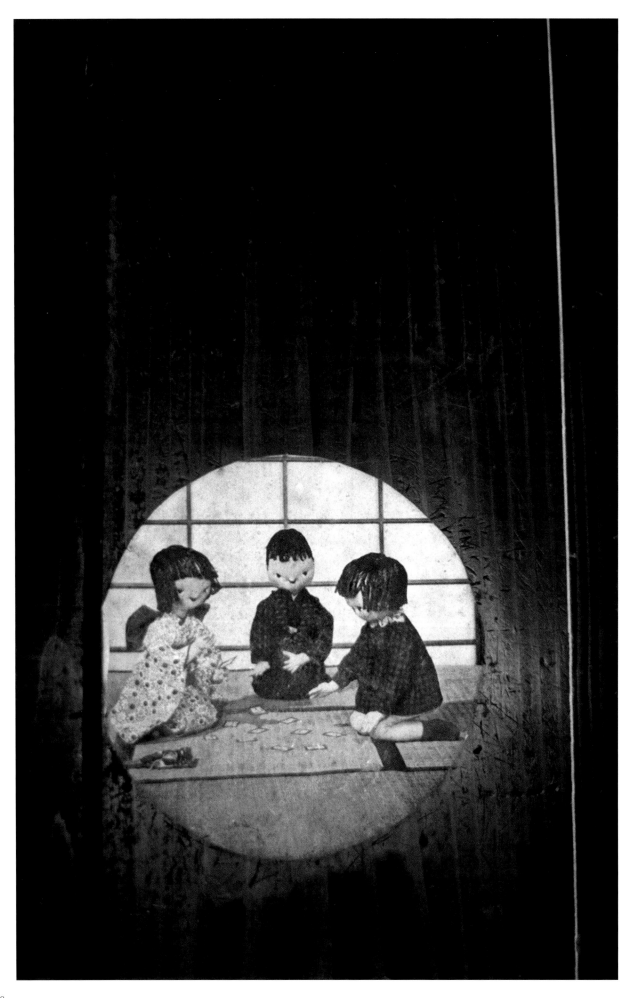

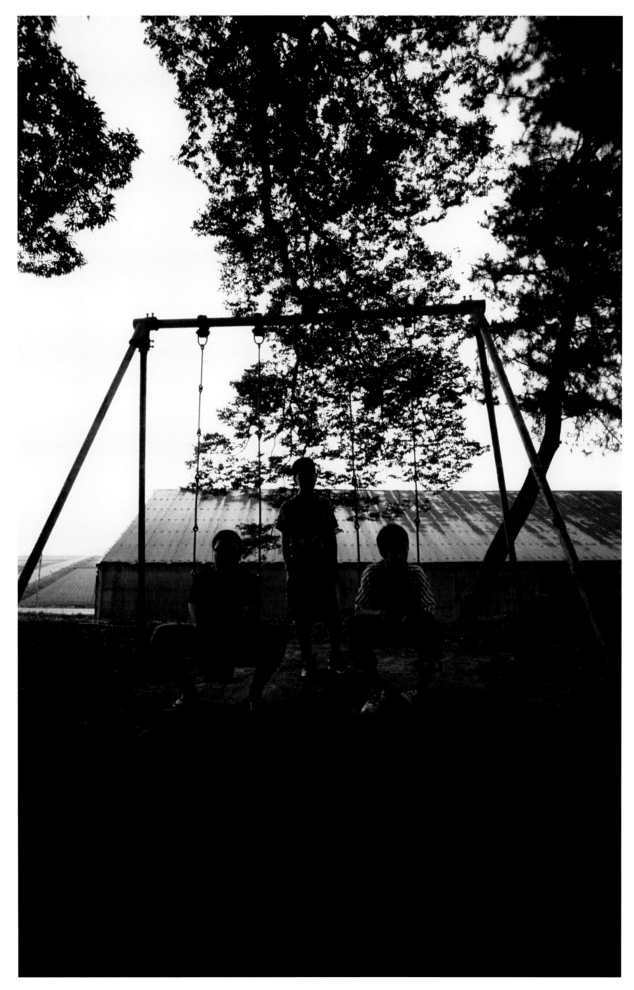

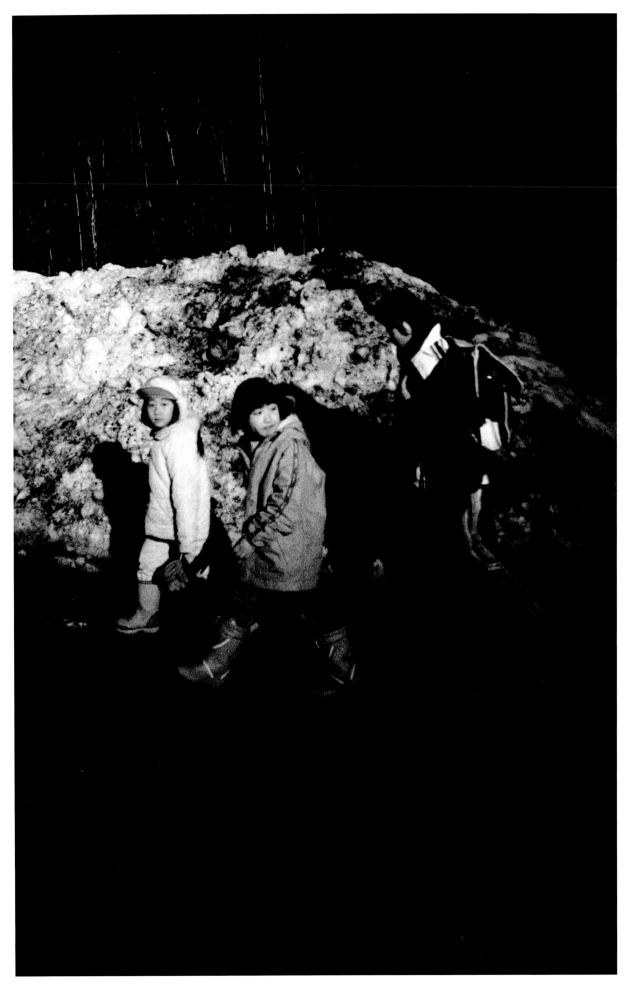

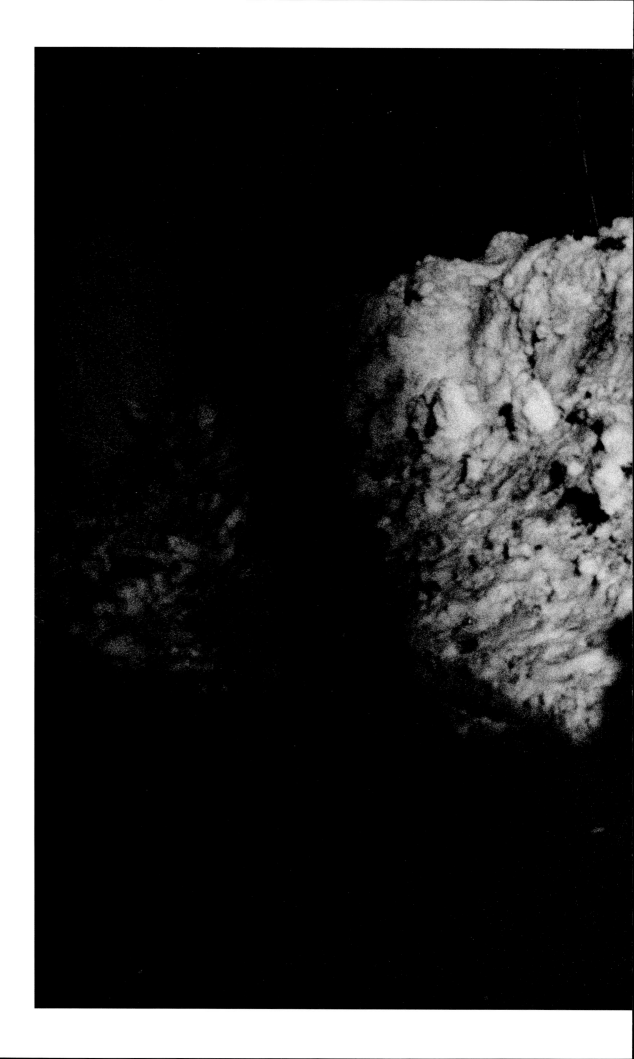

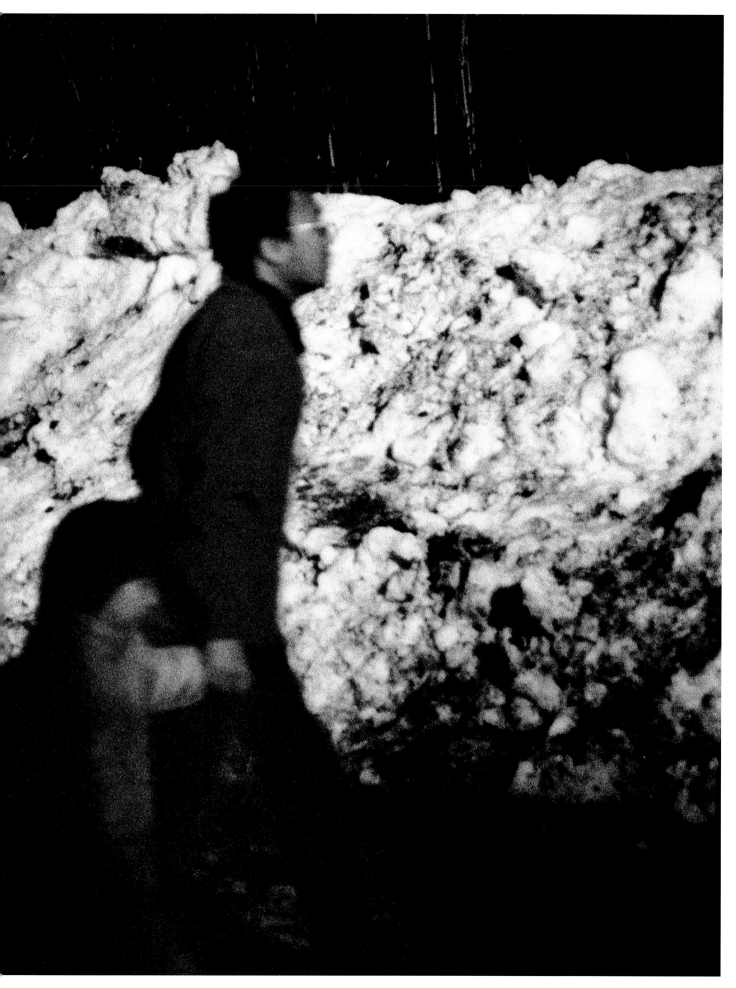

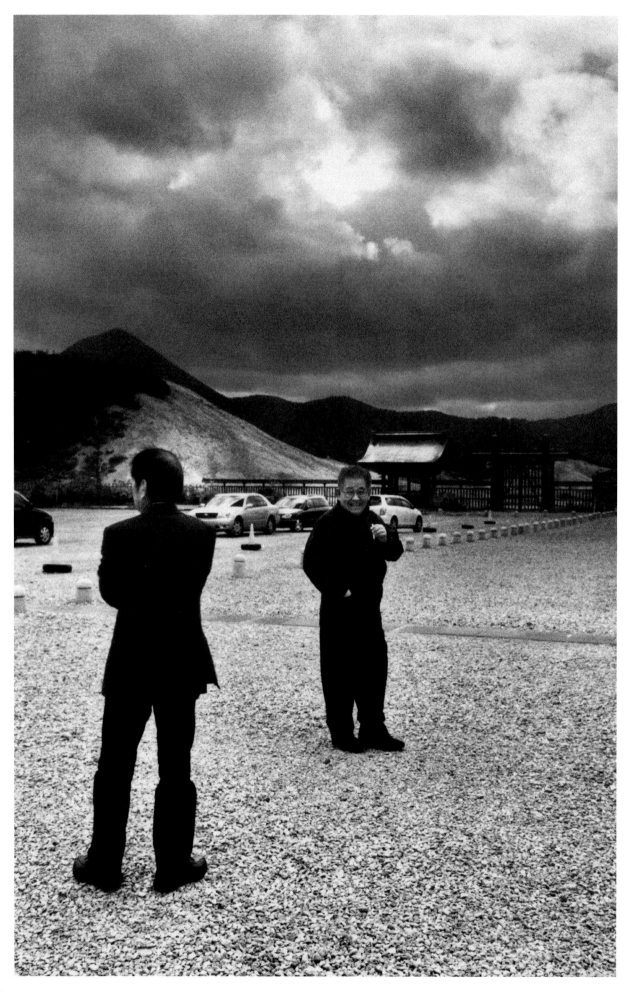

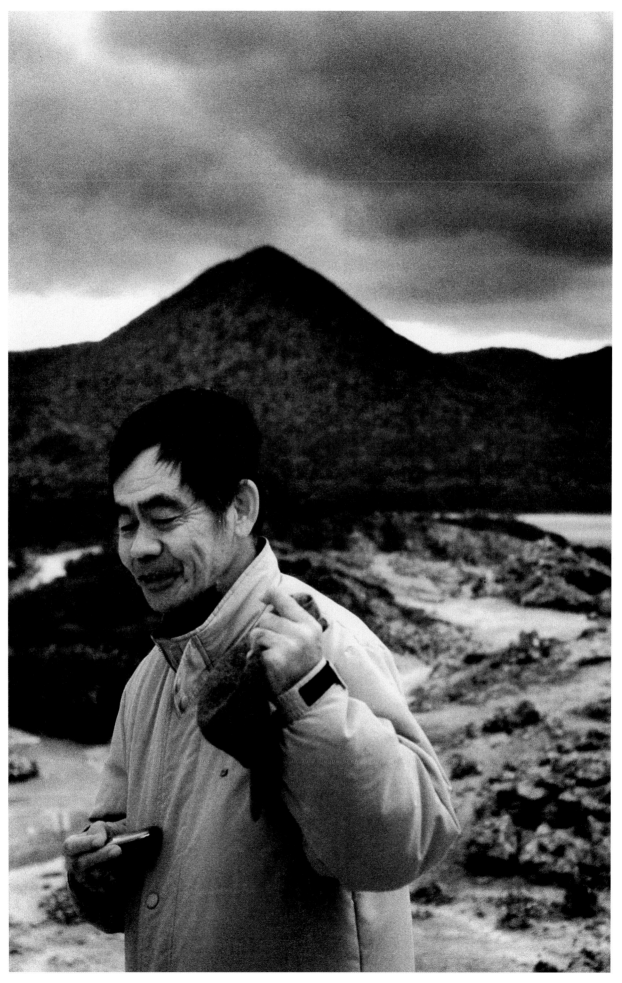

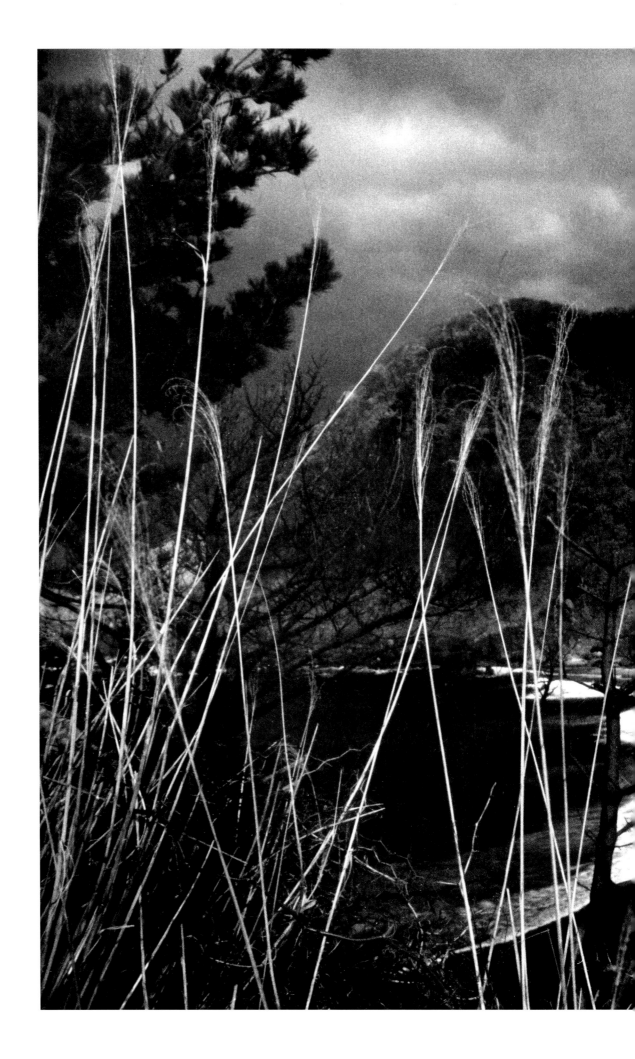

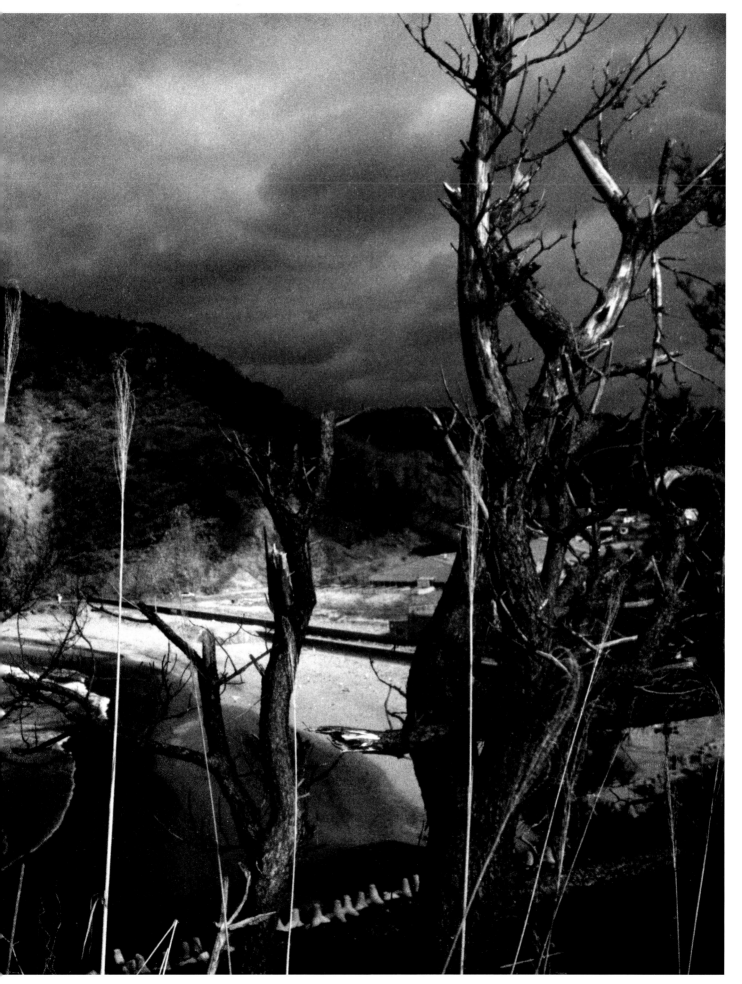

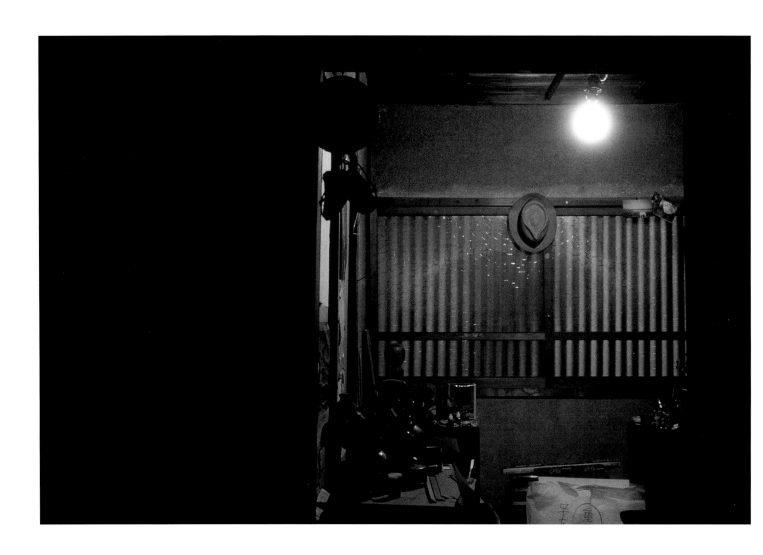

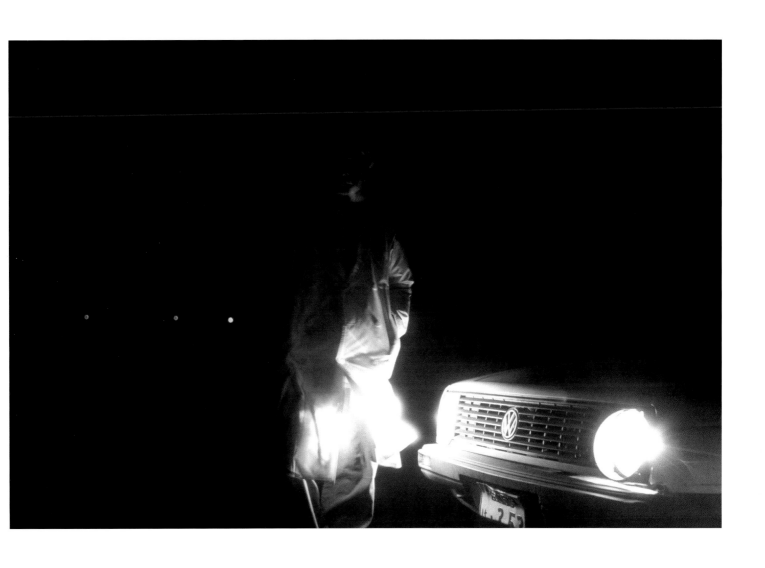

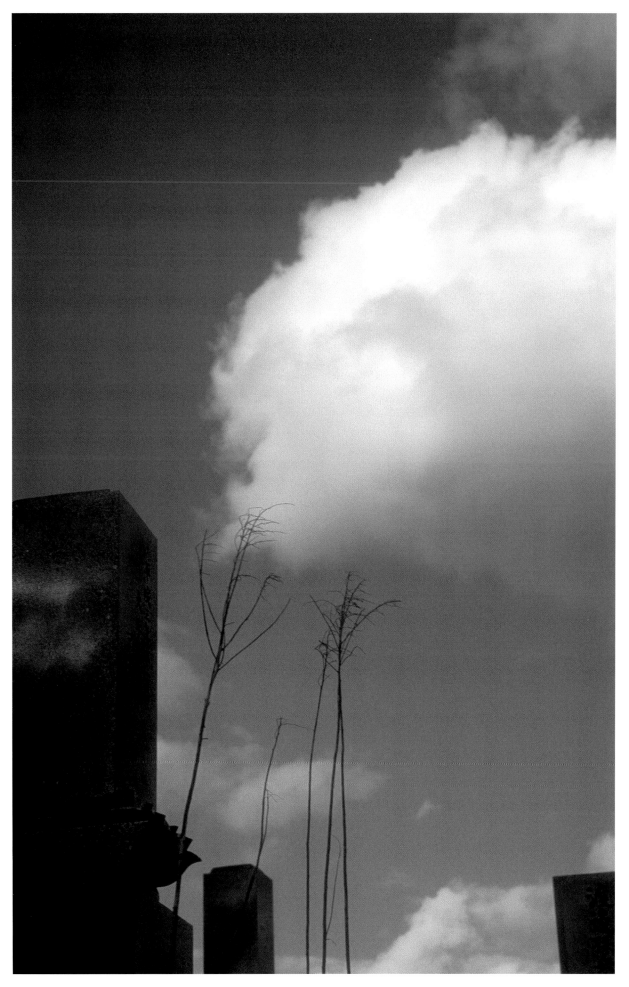

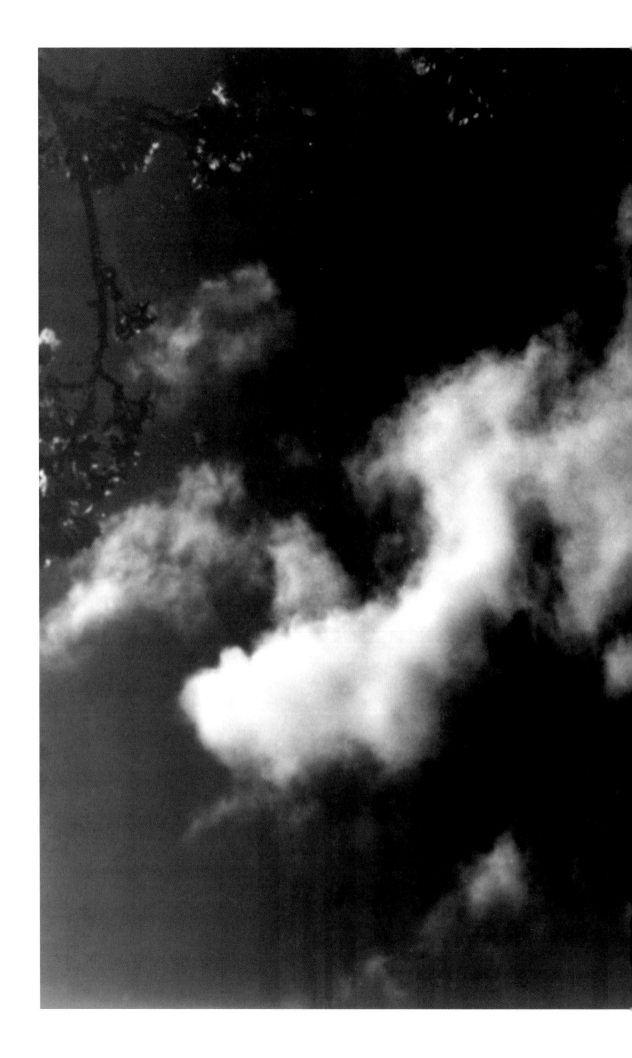

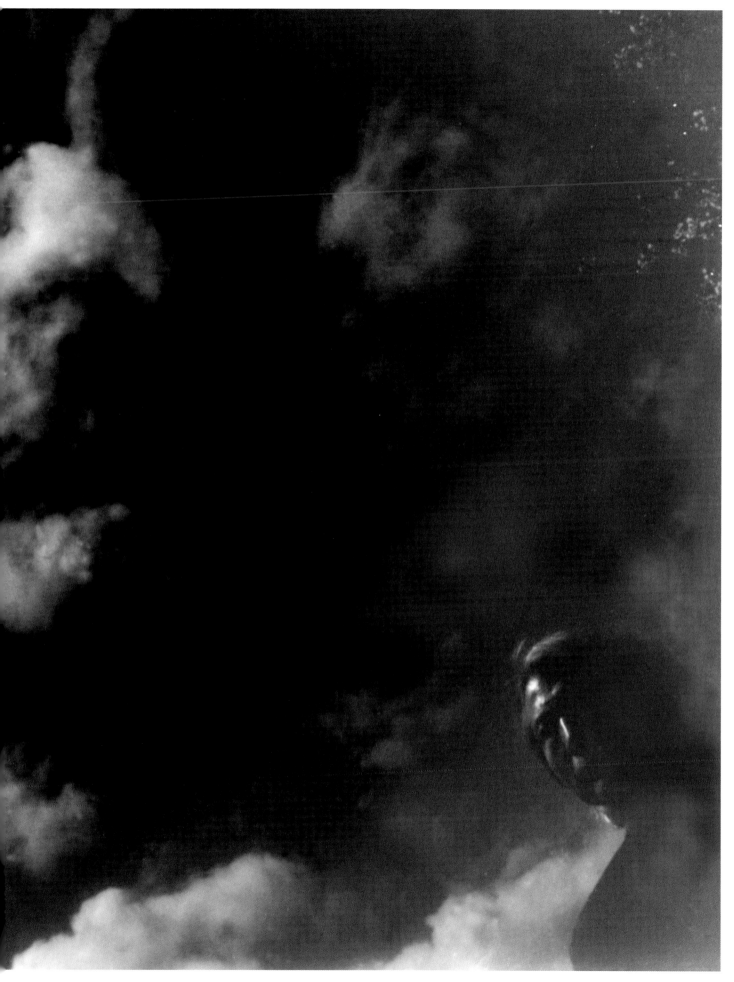

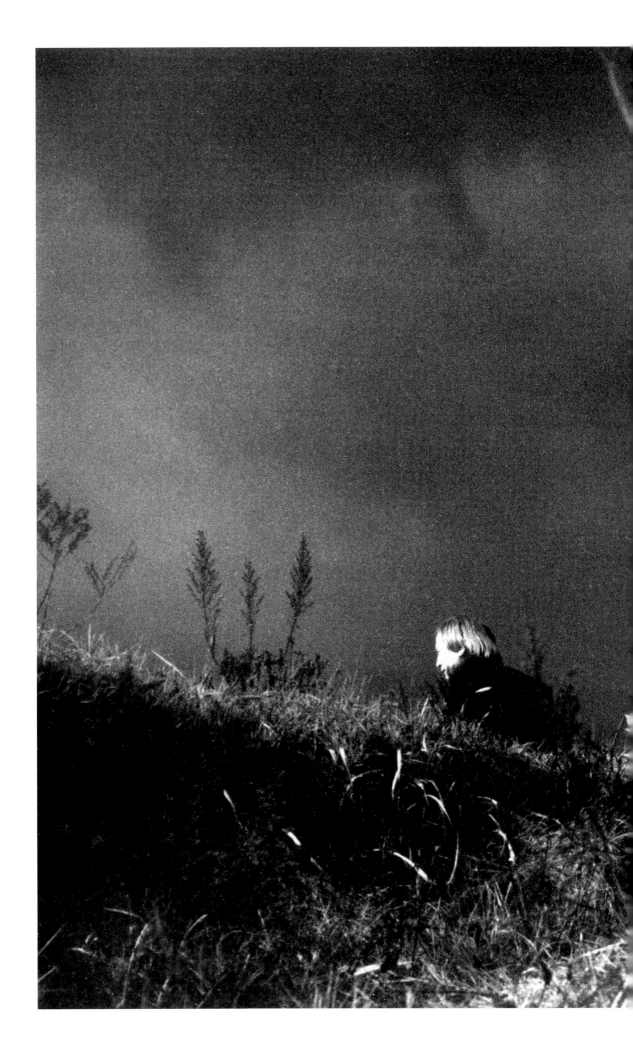

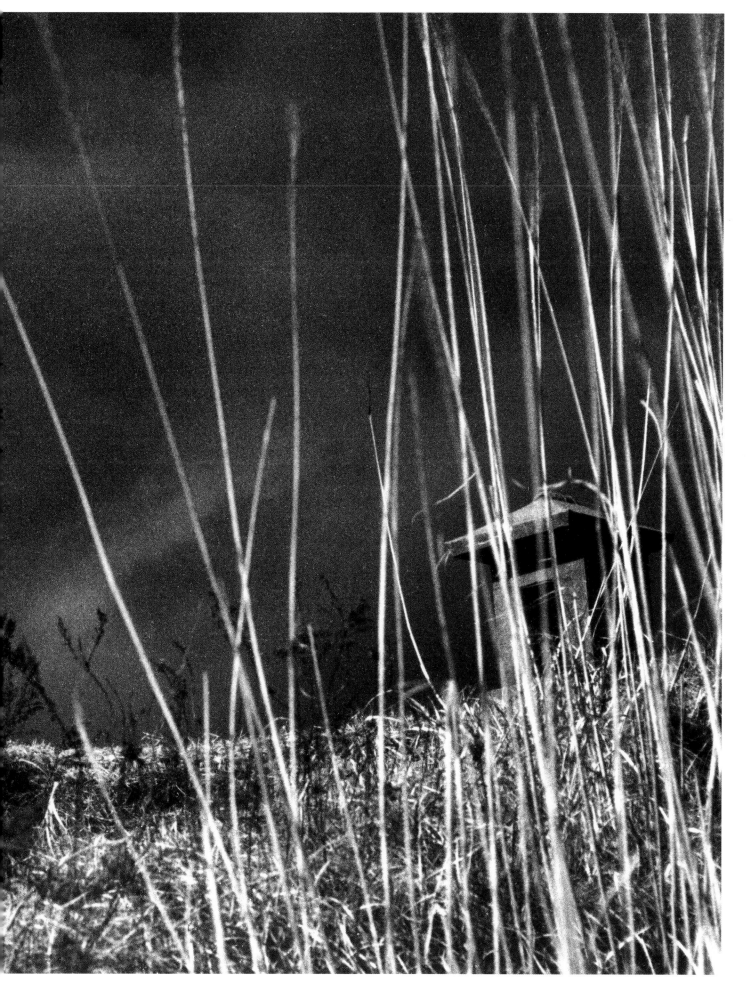

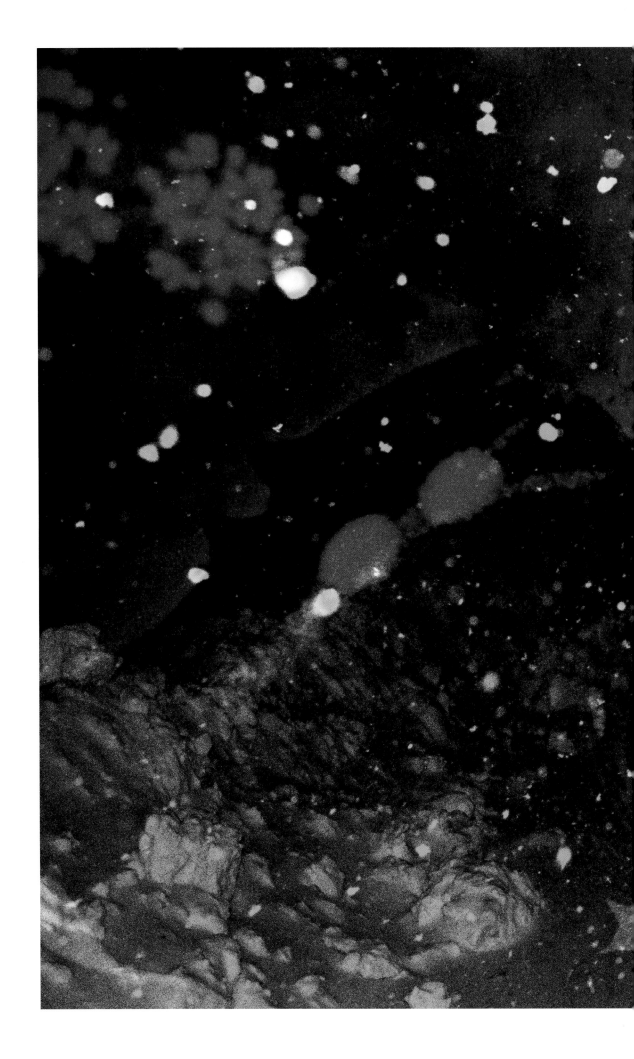

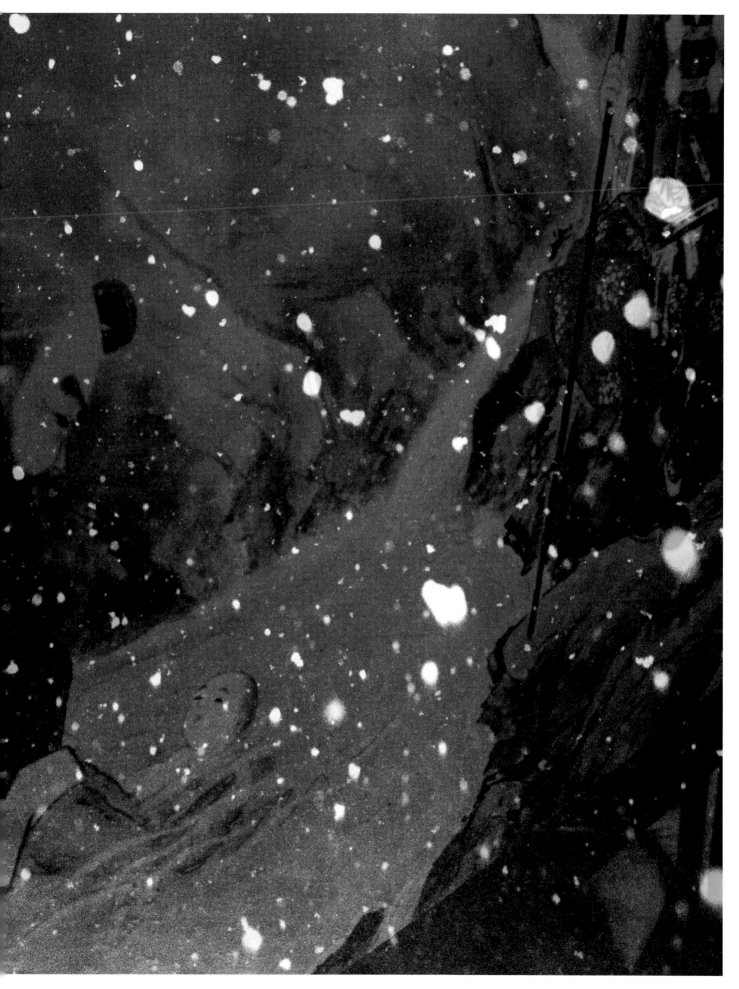

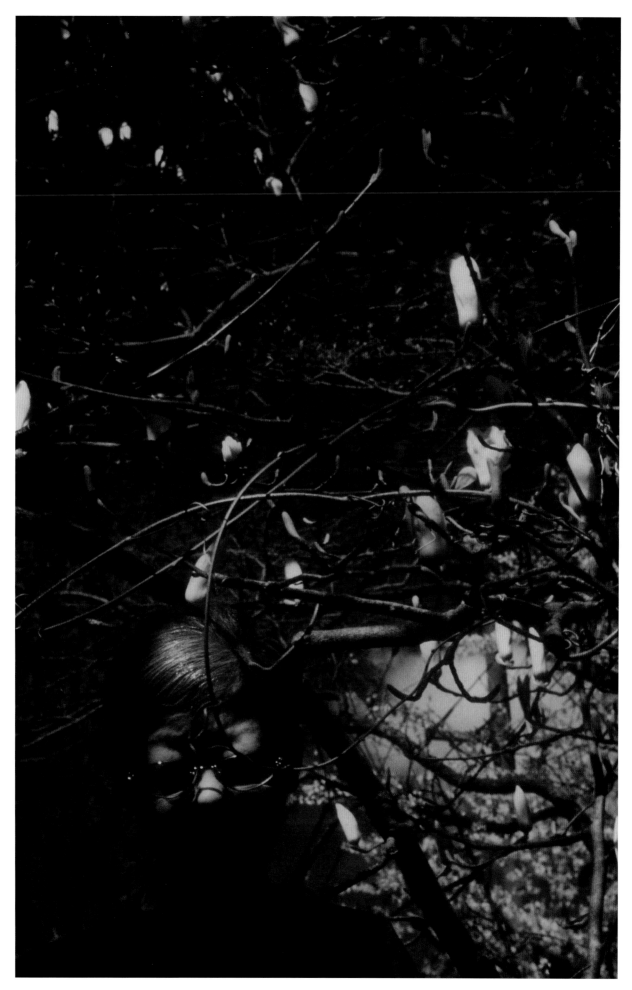

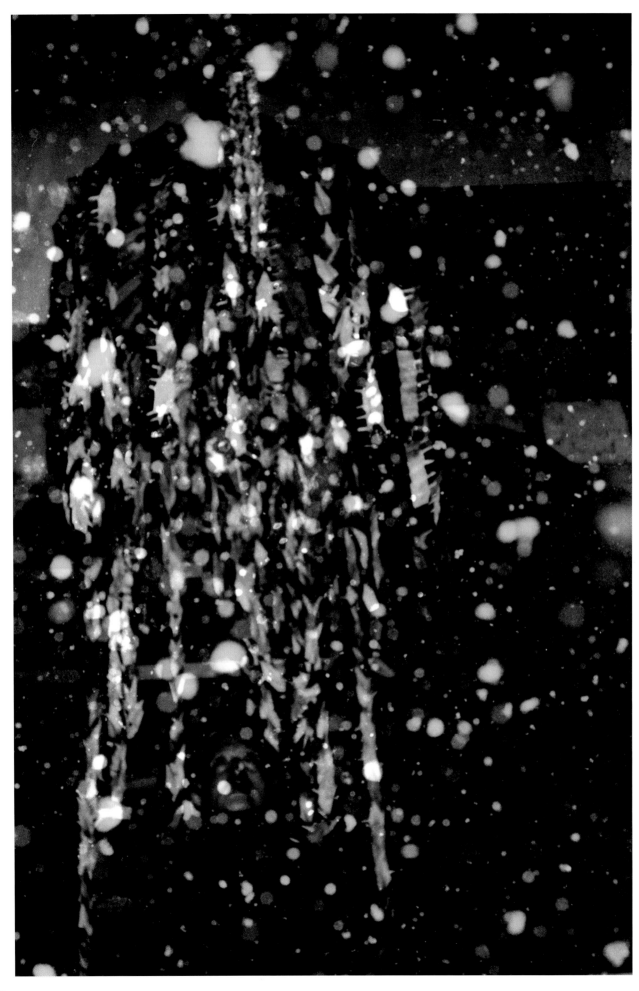

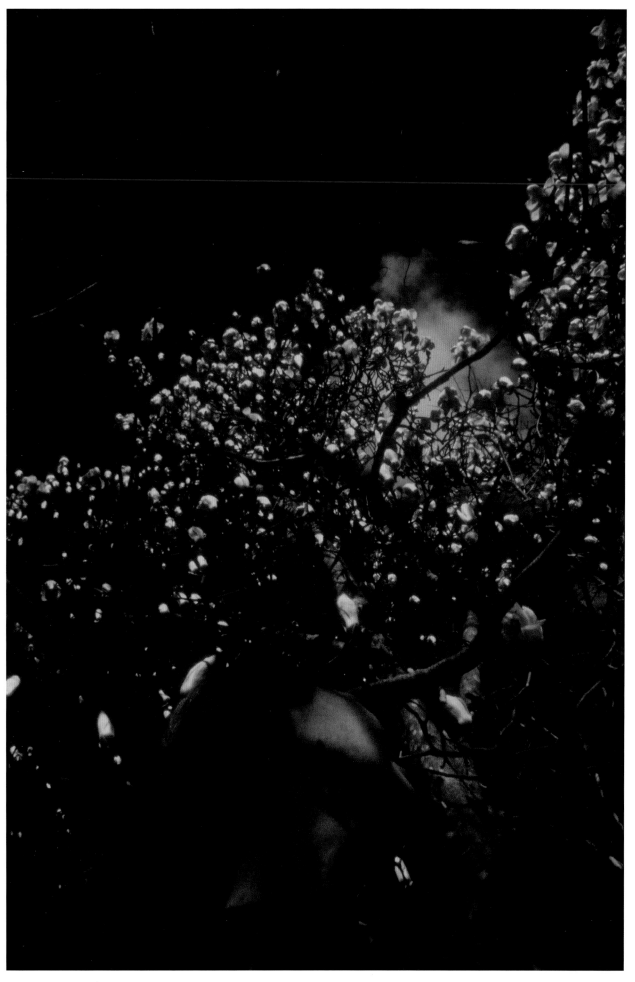

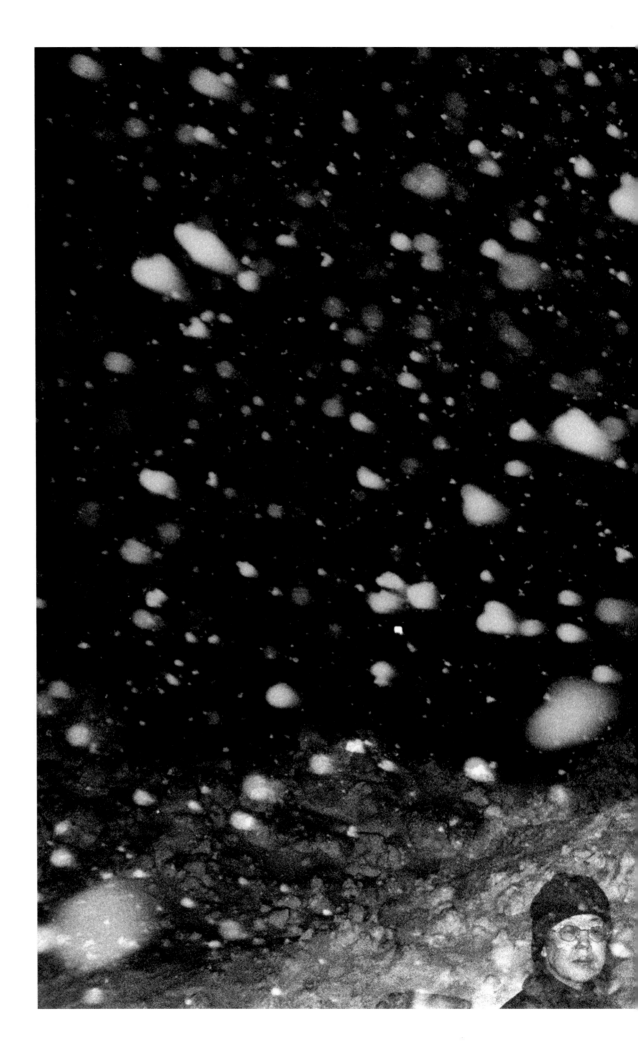

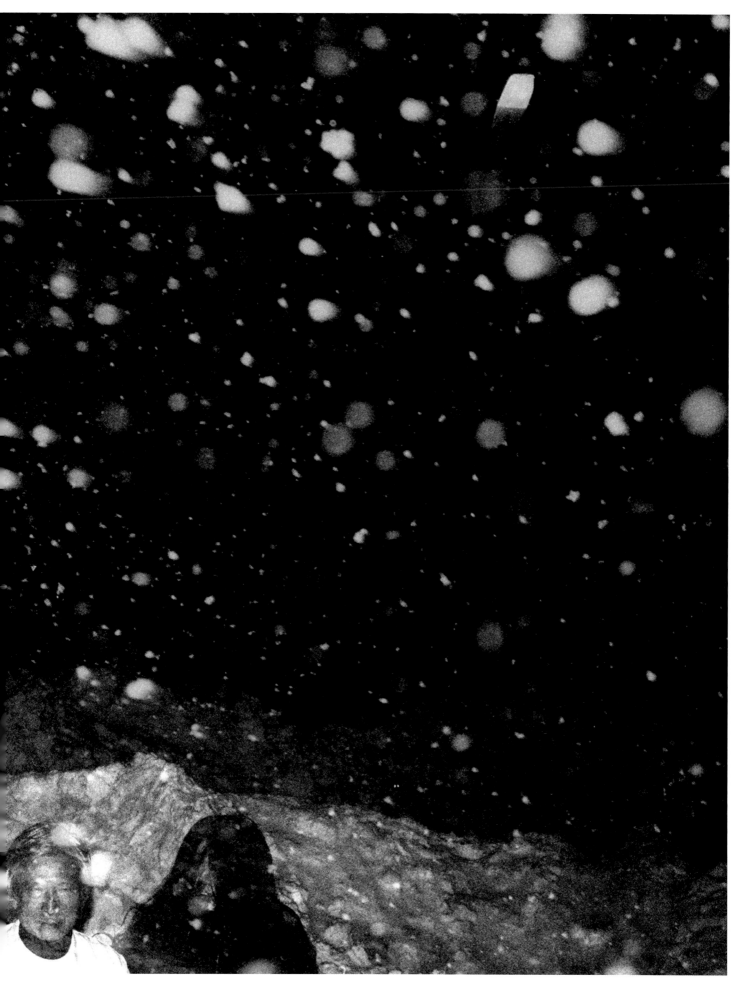

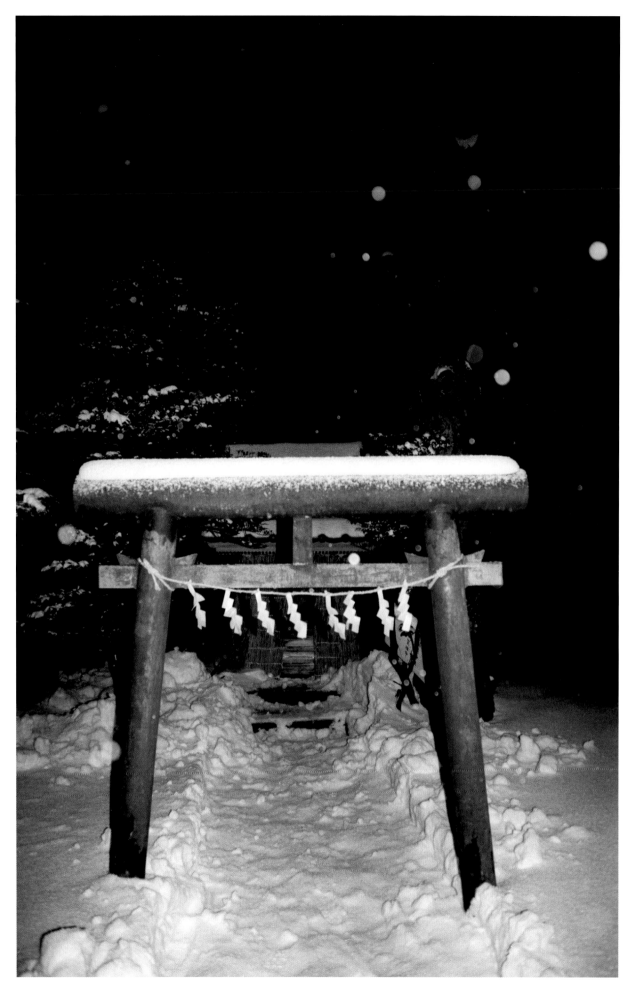

LES PHOTOGRAPHIES À L'ENCRE D'AKIKO TAKIZAWA

PAR PAUL THIRKELL

J'ai découvert les images photographiques d'Akiko Takizawa à la fin des années 1990, quand elle était encore étudiante en art à Bristol, à l'université de l'Ouest de l'Angleterre. D'emblée, alors qu'elle n'en était encore qu'à l'apprentissage de sa pratique, ses photographies donnaient une impression d'étrangeté et dégageaient une beauté très particulière. Loin de simplement restituer la saisie d'un instant fugitif, elles paraissaient le fruit d'une traversée des strates du temps. Pourtant méticuleusement agencée à l'intérieur du strict plan de l'image, leur composition suggérait tout un univers autre, qui tourbillonnait chaotiquement en débordant du cadre. Il était essentiel, pour Akiko, de donner vie à ses images en trouvant et en maîtrisant des procédés qui puissent les situer d'emblée à la place qui leur revenait par leur nature. Cette exigence l'a conduite au laboratoire photo de sa faculté, aux prises avec les aléas du tirage photomécanique à la main. Je menais à l'époque une recherche de doctorat sur le nouvel intérêt que présentaient les anciens procédés oubliés quand il s'agissait de restituer une œuvre d'art numérique de haute qualité. Nos chemins se sont souvent croisés au labo et nous suivions réciproquement nos découvertes avec un vif intérêt.

Mon étude de longue haleine a notamment porté sur un procédé d'impression appelé phototypie, inventé au milieu du XIXe siècle, qui dut sa réputation à son extrême finesse de rendu. Bien qu'on s'accorde généralement à penser que son emploi est tombé en désuétude vers le milieu du XXe siècle, mes investigations ont au contraire révélé l'existence d'un certain nombre d'entreprises et de spécialistes qui continuaient de la pratiquer. En 2005, comme je souhaitais réunir les derniers tenants de cette technique pour qu'ils échangent leurs savoirs au cours d'une conférence internationale sur la phototypie au Centre for Fine Print Research à Bristol, Akiko a joué un rôle précieux en dénichant le dernier centre de phototypie du Japon (le Benrido

Collotype Atelier, à Kyoto) et en suscitant la venue de deux de ses membres-clés, M. Suzuki et M. Yamamoto.

Depuis qu'Akiko a obtenu son diplôme du Royal College of Art de Londres, son travail photographique a rapidement pris de l'ampleur et il est désormais reconnu au Royaume-Uni, au Japon et en France. Elle s'est aperçue que le procédé de la phototypie restituait parfaitement la puissance de son œuvre et qu'il occupait une position instable, à cheval sur le passé et le présent, comme la plupart de ses motifs. Grâce à la relation suivie qu'elle a entretenue avec le Benrido Collotype Atelier, elle a pu développer, pour la réalisation de beaucoup de ses épreuves sur papier, une fructueuse collaboration avec des artisans extrêmement qualifiés. Étant donné les finesses qu'elle recherche dans son travail, je crois vraiment que la combinaison du cliché et de la technique d'impression à laquelle elle a travaillé à Kyoto, est un parti passionnant et parfaitement symbiotique. S'il ne fait aucun doute que ses images résistent, même réalisées suivant d'autres procédés, je me contenterai de dire que l'harmonieuse alliance des délicatesses de tons de la phototypie avec la qualité et le toucher des plus beaux papiers traditionnels japonais contribue fortement à leur donner la force et la beauté que sans conteste elles requièrent.

Même si le processus d'impression à l'encre en tons continus sans trame, qu'utilise Akiko, reste peu connu dans le monde de l'art contemporain, il n'est pas totalement ignoré dans notre culture. Parmi les plus célèbres exemples, on connaît, au XIXe siècle, les photographies de Muybridge, de sa série *Animal Locomotion*, publiées presque exclusivement en phototypie. Les planches d'ouvrages scientifiques importants, tels que *L'Expression des émotions chez l'homme et les animaux* de Charles Darwin, ont aussi été réalisées selon ce procédé – de même qu'une part importante des cartes postales illustrées, éditées à une échelle internationale jusque dans les années 1950. Dans le domaine de l'art dont relève le travail d'Akiko, la phototypie a été utilisée comme technique en soi par d'éminents artistes, pour produire des œuvres importantes, originales. On pense notamment à l'édition limitée des éléments de *La Boîte verte* et de *La Boîte-en-valise* de Marcel Duchamp, aux estampes de Max Ernst, de Henry Moore, de Gerhard Richter, de Robert Rauschenberg, ainsi qu'au corpus significatif d'estampes réalisées à partir de 1960 et jusqu'à la fin des années 1970 par le Britannique Richard Hamilton, père du pop art.

Si l'on examine les épreuves obtenues par phototypie, on s'aperçoit tout de suite qu'il ne s'agit pas seulement d'un simple procédé de reproduction photomécanique. La production du Benrido Atelier ne fait pas exception à cette règle. Les excellents spécialistes qui y travaillent s'appuient à la fois sur leur habileté et sur leur intuition, fruits de cent ans d'histoire de l'entreprise, pour tirer le meilleur parti du procédé et répondre aux hautes exigences de l'artiste – voire les dépasser. À notre époque où le numérique favorise de plus en plus le goût de l'instantanéité, les techniques comme la phototypie, qui exigent un savoir-faire et ont la particularité exceptionnelle de conférer

à l'image un caractère propre bien tangible, sont réellement menacées d'extinction à court terme. De même que les traditions de la culture japonaise en voie de disparition qu'Akiko capte et interroge à l'aide de son appareil photo, la technique et les compétences auxquelles elle a recours pour en rendre compte sur le papier montrent la précarité de l'écosystème du passé et du présent. Les photographies à la fois puissantes et éthérées d'Akiko Takizawa témoignent d'une judicieuse alliance du concept et de la forme, qui lui permet de saisir et de préserver une chose unique, d'une rare subtilité à une infinité de niveaux.

Dr Paul Thirkell,
Artiste, commissaire d'expositions et historien des procédés d'impression

WHERE WE BELONG: AKIKO TAKIZAWA'S PHOTOGRAPHS IN INK

BY PAUL THIRKELL

I first encountered Akiko Takizawa's photographic images when she was an art student at the University of the West of England in Bristol during the late 1990's. What was evident then, even in the formative years of her practice, was a unique sense of dislocation and beauty conveyed through her images. Akiko's photographs seemed to sear through layers of time rather than just capturing fleeting photographic moments. Their composition, though meticulously considered within a formal picture plane, hinted at a whole world of otherness swirling chaotically beyond their borders. For Akiko it was essential to bring her images to life by locating and harnessing mediums that could take her images directly to the place where they naturally belonged. This quest led her to the college's print studio and a rigorous engagement with the vicissitudes of hand crafted photomechanical printmaking. At the time I was undertaking doctoral research into the reappraisal of historically forgotten photomechanical printing techniques in relation to their potential for rendering high quality digitally mediated artwork. Our paths in the studio frequently crossed and we followed each other's discoveries with keen interest.

One of my enduring research interests has been with a printing technique called collotype that was invented in the mid nineteenth century and had gained a reputation for its high image fidelity. Although it was generally assumed that the processes used had died out some time in the mid 20th century, my investigations had revealed a number of companies and practitioners still engaged in its production. It was during my quest to bring together these remaining organisations and their practitioners to exchange knowledge through an International Collotype Conference held at the Centre For Fine Print Research in Bristol in 2005 that Akiko played an invaluable role in locating Japan's last collotype Atelier (Benrido Collotype in Kyoto) and securing the attendance of two of its key members – Mr Suzuki and Mr Yamamoto.

Since graduating from the Master of Art Degree at the Royal College of Art in London Akiko's photographic practice has rapidly gained momentum and recognition in the UK Japan and France. For Akiko it became clear that a perfect medium for conveying the power of her work was through process of collotype, which like much of her subject matter, shares a similar oscillating relationship between both the past and the present. Through the ongoing relationship she has maintained with the Benrido Collotype Atelier, Akiko has been able to develop a fruitful working approach with its highly skilled printers to the production of many of her prints in hard copy. Knowing the sensibilities she seeks in her work, I truly believe that the union of image and technique she has achieved through her work in Kyoto is an exciting and wholly symbiotic choice. Whilst there is no doubt that Akiko's images hold their own when rendered in other mediums, it is perhaps suffice to say that the harmonious addition of the delicate tonescape of the collotype rendered on the finest and smoothest traditional Japanese papers does much to secure the overall impact and beauty her images truly deserve.

Although the continuous tone ink printing process used by Akiko is not widely known in the contemporary fine art world, examples of its output nevertheless still pierce the consciousness of our culture. Most notably, the iconic images from Muybridge's 19th century sequential 'Animal Locomotion' photographs that were published almost exclusively as collotype prints. Illustrations for important scientific publications such as Darwin's 'Expressions and Emotions of Man and Animals' were also illustrated in it - as were a large percentage of picture postcards published on an international basis up until the 1950s. In terms of the fine art tradition that Akiko has tapped into, the collotype has been used as a medium in itself for the production of important original, artworks by a number of key artists. These include the limited edition printed contents of Marcel Duchamp's Green Box and Travelling Suitcase, prints by Max Ernst, Henry Moore, Gerhard Richter, Robert Rauchenberg as well a significant body of prints produced by the British godfather of Pop Art Richard Hamilton from the 1960s through to the late 70s.

To witness the actual production of a collotype print, one becomes quickly aware that the process is not merely a mechanical printing procedure. Print production at the Benrido Atelier is no exception to this rule, with expert crafts people working with a high degree of skill and intuition drawn upon from the company's 100 year history to push the process to meet –and often exceed– the artist's high expectations. In our increasingly instant digital age the skill based currency of processes such as collotype and their unique ability to render an image with a tangible personality face a very real threat of imminent extinction. Like the disappearing traditions

of Japanese culture captured and interrogated by Akiko and her camera, the medium and skill base she uses to bring them into view as prints also reflects the precarious ecology of the past and the present.

Akiko's powerful ethereal photographs stand testament to a judicious melding of both concept and form enabling her to capture and hold something that is exquisitely unique on a myriad of levels.

Dr Paul Thirkell
Artist, Curator and Print Historian

LÉGENDES / *CAPTIONS*

15 Continuous Village (Tsuzuki no Mura)
 2006
 Silver Gelatin Print

16-17 Man in the Night Field (Father, Field #1)
 2004/2013
 Collotype
 Silver Gelatin Print

18-19 Trii on the Cliff (Headland #1)
 2007/2013
 Collotype
 Silver Gelatin Print

20 Osorezan Tour Group Photo #1
 2013
 Silver Gelatin Print

21 Osorezan People #1
 2011
 Collotype

22-23 Waterfall People #6
 2009
 Silver Gelatin Print

24-25 Waterfall, Father, River #1
 2009
 Silver Gelatin Print

27 Waterfall, Father #2
 2009
 Silver Gelatin Print

29 White House in Amarume
 2010
 Silver Gelatin Print

30 Boy and Bride #1 (Wedding up in Heaven #9)
 2011
 Silver Gelatin Print

31 Man and Baby Doll (Wedding up in Heaven #10)
 2011
 Silver Gelatin Print

32 Najima, Shelf, Shinchan's Photographs
 2005
 Silver Gelatin Print

33 Inhabitant of North #1 (Kihachirou Sweets Shop in Amarume)
 2006
 Collotype
 Archival Ink Jet print coated with layers of Varnish

34-35 Girl in the Asamushi Onsen/Hot Spring #1
 2011
 Silver Gelatin Print

36-37 Sea-Sun (Najima #2)
 2004/2013
 Collotype
 Archival Ink Jet print coated with layers of Varnish

38-39 Naked Light #1 (Najima #1)
 2004/2013
 Collotype
 Archival Ink Jet print coated with layers of Varnish

40-41 Apple Room in Tsugaru
 2012
 Silver Gelatin Print

43 Mother, Rope 2006
 2004/2014
 Collotype
 Silver Gelatin Print

45 Caterpillar
 2005
 Collotype

47 Mark
 2003
 Archival Ink Jet print coated with layers of Varnish

48 Boy against the Sky (Wedding up in Heaven #8)
 2011
 Silver Print

49 Osorezan, Flags
 2012
 Silver Gelatin Print

REMERCIEMENTS / *ACKNOWLEDGEMENTS*

Je tiens à exprimer ici ma profonde reconnaissance envers Dr Simon Baker, Inès de Bordas, Bryan Cope, Sharon Easterling, Ann & Julian Futter, Alix Janta-Polczynski, Ryoko Kawaguchi, Kounosuke Kawakami, Jonathan Miles, Laurence Noordaa, Toru Nagahama, Nao Nozawa, Gemma Padley, Simon Rattigan, Karine Sarant, Takumi Suzuki, Dr Paul Thirkell, Osamu Yamamoto, le Benrido Collotype Atelier à Kyoto au Japon, les laboratoires photographiques londoniens Downtown Darkroom et Metro Imaging, les laboratoires photographiques Mike Spry, envers les membres du Prix HSBC pour la Photographie et des éditions Actes Sud, ainsi qu'envers tous mes amis et ma famille.

I would like to express my deep gratitude to Dr. Simon Baker, Inès de Bordas, Bryan Cope, Sharon Easterling, Ann & Julian Futter, Alix Janta-Polczynski, Ryoko Kawaguchi, Kounosuke Kawakami, Jonathan Miles, Laurence Noordaa, Toru Nagahama, Nao Nozawa, Gemma Padley, Simon Rattigan, Karine Sarant, Takumi Suzuki, Dr. Paul Thirkell, Osamu Yamamoto, Benrido Collotype Atelier Kyoto Japan, Downtown darkroom London, Metro Imaging London, Mike Spry Darkroom, all the members of the Prix HSBC pour la Photographie team, Actes Sud, and to all my friends and family.

AKIKO TAKIZAWA

Akiko Takizawa est née à Fukuoka, au Japon, en 1971. Elle vit et travaille depuis 1993 à Londres, où elle a fait des études de master en arts plastiques au Royal College of Arts, de 2006 à 2009.

Son travail est largement exposé. Parmi ses récentes expositions personnelles, mentionnons : en 2014 "Where We Belong" à la Toraya Kyoto Gallery à Kyoto, au Japon, en 2013 "Apple Room" à la galerieTosei à Tokyo, et en 2012 "Over the Parched Field" à la Fondation anglo-japonaise Daiwa à Londres, au Royaume-Uni, Akiko Takizawa a été récompensée en 2007 à l'occasion du "29ᵉ Hitotsuboten", un des concours de photographie les plus prestigieux du Japon. En 2006, elle a été sélectionnée pour participer aux expositions des Bloomberg New Contemporaries et son travail a aussi été retenu pour le "Conran Prize" du Royal College of Arts.

Elle a participé comme artiste invitée au BIP 2014 (9ᵉ Biennale internationale de photographie et d'arts visuels) à Liège, en Belgique, en mars 2014, et à Kyotographie 2014, festival international de photographie de Kyoto, au Japon.

Elle collabore depuis 2012 avec l'atelier de phototypie Benrido Collotype Atelier à Kyoto.

Born in Fukuoka, Japan in 1971, Akiko Takizawa has been living and working in London since 1993. She studied MA Fine Arts at the Royal College of Arts, 2006-2009.

She has exhibited widely and her recent solo exhibitions include "Where We Belong" at Toraya Kyoto Gallery in Kyoto, Japan 2014, "Apple Room" at Gallery Tosei in Tokyo, Japan 2013 and "Over the Parched Field" at Daiwa Anglo-Japanese Foundation in London, UK 2012.

Akiko was awarded at the "29th Hitotsuboten", one of the most prestigious photography competitions in Japan, in 2007 and was selected for "Bloomberg New Contemporaries" in 2006. Her works were also shortlisted for the "Conran Prize" at the Royal College of Arts in 2006.

She was an invited artist at the BIP 2014 (9ᵗʰ International Biennal of Photography and Visual Arts) in Liege, Belgium in March 2014 and at Kyotographie International Photography Festival 2014 in Kyoto, Japan.

Since 2012 she has collaborated with Collotype Atelier Benrido in Kyoto, Japan.

LIVRES PARUS DANS LA COLLECTION / *PREVIOUSLY PUBLISHED IN THE COLLECTION*
ACTES SUD / PRIX HSBC POUR LA PHOTOGRAPHIE

2013
Noémie Goudal,
*The geometrical determination
of the sunrise*

Cerise Doucède,
Liens intimes

2012
Leonora Hamill,
Art in Progress

Éric Pillot,
In situ

2011
Alinka Echeverriá,
Sur le chemin de Tepeyac

Zhang Xiao,
Coastline

2010
Laurent Hopp,
Sublunaire

Lucie & Simon,
Vertiges du quotidien

2009
Grégoire Alexandre

Matthieu Gafsou,
Surfaces

2008
Aurore Valade,
Grand miroir

Guillaume Lemarchal,
Paysages de l'après

2007
Julia Fullerton-Batten,
Teenage Stories

Matthew Pillsbury,
Time Frame

2006
Clark et Pougnaud

Marina Gadonneix,
Paysages sur commande

2005
Éric Baudelaire,
États imaginés

Birgitta Lund,
In Transit

2004
Malala Andrialavidrazana,
D'outre-monde

Patrick Taberna,
Au fil des jours

2003
Mathieu Bernard-Reymond,
Vous êtes ici

Laurence Leblanc,
*Rithy, Chéa, Kim Sour et les
autres*

2002
Laurence Demaison

Rip Hopkins,
Tadjikistan Tissages

2001
Franck Christen

Jo Lansley & Helen Bendon

2000
Valérie Belin

Carole Fékété

1999
Catherine Gfeller,
Urban Rituals

Yoshiko Murakami,
Les Mains pour voir

1998
Milomir Kovačević,
La Part de l'ombre

Seton Smith,
Without Warning

1997
Jean-François Campos,
Après la pluie…

Bertrand Desprez,
Pour quelques étoiles…

1996
Eric Prinvault,
C'est où la maison ?

Henry Ray, †
Amazonia

Depuis dix-neuf ans, le Prix HSBC pour la Photographie[1] a pour mission d'aider et de promouvoir de façon durable la génération émergente de la photographie, Stuart Gulliver, directeur général du groupe HSBC en est le président et Christine Raoult la déléguée générale.

Un concours annuel est ouvert d'octobre à novembre à tout photographe n'ayant jamais édité de monographie, sans critère d'âge ni de nationalité.

Chaque année, un conseiller artistique, désigné pour apporter un nouveau regard, présélectionne une dizaine de candidats. Il présente alors ses choix au comité exécutif qui élit les deux lauréats.

Simon Baker[2], conseiller artistique 2014, témoigne :

"La tendance dominante est celle des "nouveaux documentaires", des reportages photographiques à thèmes traitant d'un sujet particulier. Au-delà de cette volonté de mettre en scène des histoires et de les raconter visuellement, les artistes se sont distingués par l'excellence de leur technique en proposant une gamme incroyable d'approches en couleurs, en noir et blanc, en numérique et en analogique. Ce concours est également le reflet d'une large diversité à la fois en termes d'origine (Europe et Asie en particulier) et de genre, la majorité étant des femmes."

Le Prix HSBC accompagne les photographes en publiant avec Actes Sud, dans la "Collection du Prix HSBC pour la Photographie", leur première monographie, en organisant l'exposition itinérante de leurs œuvres dans des lieux culturels en France et/ou à l'étranger et en assurant l'acquisition par HSBC France de six œuvres minimum par lauréat dans son fonds photographique.

1. Sous l'égide de la Fondation de France.
2. Simon Baker est conservateur pour la photographie et l'art international à la Tate Modern de Londres.

For nineteen years, the Prix HSBC pour la Photographie's[1] mission has been to support and promote, in an enduring way, emerging generations of photographers. The Prix HSBC is chaired by Stuart Gulliver, Chief Executive Officer of HSBC Group. Christine Raoult, Deputy Head of Public Relations for HSBC France, is the Executive Director

This annual competition, running from October to November, is open to all photographers, regardless of age or nationality, who have not yet published a monograph.

Each year, an artistic advisor, appointed to bring a fresh gaze, preselects ten candidates from among the applicants. The advisor then presents his or her selection to the executive committee, which makes the final decision and decides on the two winners.

Simon Baker[2], the 2014 artistic advisor, says:

'This year's dominant trend is "new documentaries": themed photo reportages dealing with a particular subject. Beyond a desire to stage stories and recount them visually, the artists who've submitted work this year have distinguished themselves by the excellence of their technique, proposing an incredible range of approaches in colour and black and white, using digital and analogical methods. This competition is also the reflection of a broad diversity both in terms of origins (Europe and Asia in particular) and gender, with the majority being women.'

The Prix HSBC accompanies the winning photographers by publishing, with Actes Sud, their first monograph in the 'Prix HSBC pour la Photographie Collection', by organising the travelling exhibition of their works in cultural centres in France and/or abroad, and by assuring the acquisition by HSBC France of a minimum of six works per winner for its photographic collection.

1. Under the aegis of the Fondation de France.
2. Simon Baker is the Curator of Photography and International Art at the Tate Modern in London.

Prix HSBC
pour la Photographie

graphisme : Anne-Laure Exbrayat
traduction anglaise : Sandra Reid
traduction française du texte *Najima* : Karine Sarant
traduction française du texte *Les photographies à l'encre d'Akiko Takizawa* : Christine Piot
fabrication : Camille Desproges
photogravure : Terre Neuve

Reproduit et achevé d'imprimer en mai 2014
par l'imprimerie Deux-Ponts, à Bresson, France
pour le compte des éditions Actes Sud
Le Méjan, place Nina-Berberova
13200 Arles

Dépôt légal 1ʳᵉ édition : juillet 2014